品味 故宮 ‧ 繪畫之美

【目 錄】

【推 薦 序】

【繪畫年表】

【裝池之美】

【時代風格】唐五代的人物與山水繪畫

18　唐人　宮樂圖

22　唐人　明皇幸蜀圖

26　五代南唐　趙幹　江行初雪圖

30　五代後蜀－宋　黃居寀　山鷓棘雀圖

【時代風格】宋代繪畫的寫實與寫意

36　宋　范　寬　谿山行旅圖

40　宋　郭　熙　早春圖

44　宋　崔　白　雙喜圖

48　宋　文　同　墨竹

52　宋　李　唐　萬壑松風圖

56　宋　蘇漢臣　秋庭戲嬰圖

60　宋　李　嵩　市擔嬰戲

64　宋　劉松年　畫羅漢

68　宋　李安忠　竹鳩

72　金　武元直　赤壁圖

76　宋　夏　珪　溪山清遠

80　宋　馬　遠　山徑春行

84　宋　馬　麟　秉燭夜遊

88　宋　梁　楷　潑墨仙人

【時代風格】元代文人畫的詩書畫交響曲

92　元　劉貫道　畫元世祖出獵圖

96　元　趙孟頫　鵲華秋色

100　元　黃公望　富春山居圖

104　元　吳　鎮　漁父圖

108　元　倪　瓚　容膝齋圖

112　元　王　蒙　具區林屋

【時代風格】明代繪畫的雄健與儒雅

118　明　戴　進　春遊晚歸

122　明　沈　周　廬山高

126　明　唐　寅　陶穀贈詞圖

130　明　文徵明　江南春

134　明　仇　英　漢宮春曉

138　明　董其昌　夏木垂陰圖

142　明　陳洪綬　隱居十六觀

【時代風格】清代繪畫的傳統與創新

148　清　王　翬　仿趙孟頫山水

152　清　惲壽平　牡丹

156　清　郎世寧　八駿圖

160　清院本　　清明上河圖

【後記】〈江行初雪圖〉－歷經宋元明清宮廷的收藏

【推 薦 序】

國立故宮博物院素有「中華文化寶庫」美譽，收藏的文物，不僅數量龐大，且品類繁多，可分為銅器、瓷器、玉器、漆器、琺瑯器、雕刻、文具、印拓、錢幣、繪畫、法書、法帖、絲繡、成扇、善本書籍、清宮檔案、滿蒙藏文文獻，以及包括法器、服飾、鼻煙壺在內的雜項等類別，累計至108年12月的典藏量總計698,736件冊。其中繪畫有6,698件，其珍貴性舉世矚目。

院藏的歷代繪畫名品，涵蓋了中國千餘年來的藝術精華，其淵源可追溯自西元十世紀以來的宮廷傳承，以及近年來的捐贈、購買及外界寄存。欣賞這些稀世名作的筆墨技巧、構圖形式、題跋印鑑，不僅能讓觀者從中瞭解中國繪畫的發展流程，更能引導觀者體現畫中美感及畫家藉作品所欲傳達的情感，具備極高的藝術價值及歷史地位。

欣賞歷代皇室的珍貴收藏，沉浸於世界頂級的美感風範，從鑑賞文物中感受美好的視覺經驗與樂趣，耳濡目染地培養個人的賞鑑眼光與文化品味。《品味故宮‧繪畫之美》乙書，精選院藏三十五件繪畫作品，依朝代順序論述，兼顧山水、人物、花鳥與風俗畫等題材，以期清晰呈現歷代繪畫風尚的脈絡，是認識中國繪畫藝術之美的最佳入門。

國立故宮博物院

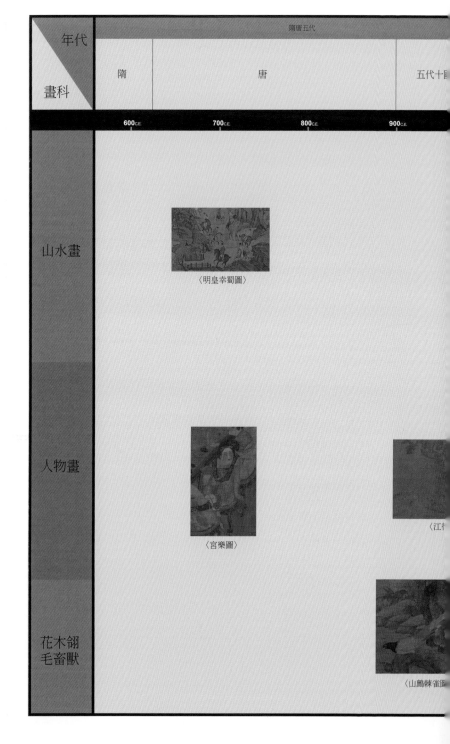

年代	隋唐五代		
畫科	隋	唐	五代十國

600CE　　　700CE　　　800CE　　　900CE

山水畫

〈明皇幸蜀圖〉

人物畫

〈宮樂圖〉

〈江行

花木翎
毛畜獸

〈山鷓棘雀圖

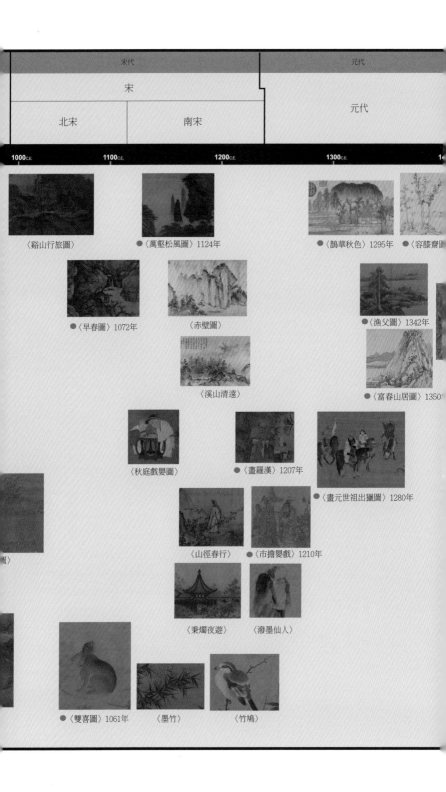

〈谿山行旅圖〉

●〈萬壑松風圖〉1124年

●〈鵲華秋色〉1295年　●〈容膝齋圖

●〈早春圖〉1072年

〈赤壁圖〉

●〈漁父圖〉1342年

〈溪山清遠〉

●〈富春山居圖〉1350

〈秋庭戲嬰圖〉

●〈畫羅漢〉1207年

●〈畫元世祖出獵圖〉1280年

〈山徑春行〉　●〈市擔嬰戲〉1210年

〈秉燭夜遊〉　〈潑墨仙人〉

●〈雙喜圖〉1061年　〈墨竹〉　〈竹鳩〉

跋尾

卷

為橫向開展的形式，一般由右向左，一邊捲開、一
邊觀看，因此觀者會看到連續性或分段式的畫面或
詩文，猶如不斷變換的風景。「引首」是題寫主題
之處，而「跋尾」則是作者或歷代觀賞者超越時代
的「紙上雅集」。

成扇

成扇是指扇骨尚在，還可以使用的狀況。可分為團
扇與摺扇，團扇是傳統固有的形式，摺扇則是宋代
時由日本經高麗傳入的舶來品，但要到了明代才較
為普及。為便於收藏，成扇經常被裝裱成冊頁，團
扇大多被裱成摺裝形式，而摺扇形狀寬扁，則以裱
成推篷裝居多。

裱褙形式會彰顯書畫家的通篇構思設計，以及觀者的欣賞方式。在傳統的裝裱中，每一部分都有獨特的名稱，如手卷有「引首」、「隔水」，立軸有「詩塘」、「天」、「地」等。這些豐富的語彙，透露出傳統裝裱形式本身即是一種美感的展現。傳統書畫主要裱褙形式包括：軸、卷、冊頁、成扇等。

軸

為直向開展的形式，作品展開後呈長條狀，畫中景物或文字大多以垂直方向排列，適合掛在牆上或用畫竿撐起觀賞。

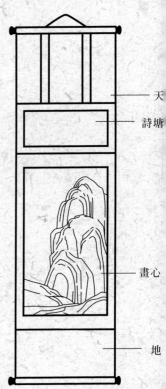

天

詩塘

畫心

地

00CE.	1500CE.	1600CE.	1700CE.

〉1372年　〈春遊晚歸〉

〈夏木垂陰圖〉

具區林屋〉

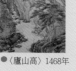

●〈廬山高〉1468年

●〈仿趙孟頫山水〉1672年

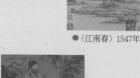

●〈江南春〉1547年

〈陶穀贈詞圖〉

●〈清明上河圖〉

〈漢宮春曉〉

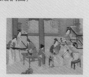

●〈隱居十六觀〉1651年

●〈牡丹〉1672年

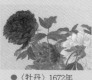

| 1800ᴄᴇ | 1900ᴄᴇ | 2000ᴄᴇ | 2100ᴄᴇ |

1736年

〈八駿圖〉

● 僅標註有年代款識的作品

装

池

之

美

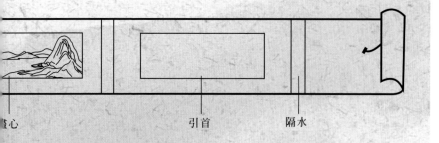

畫心　　　　　　　　　引首　　　　　隔水

冊頁

將許多各自獨立或具相關性的小件書畫，裝裱成一頁一頁的形式，數頁合為一冊。有的由收藏者合為集冊，有的由創作者自己構思成冊。一本冊頁中有時還有著一定的順序，猶如翻閱一本圖冊。可分成摺裝、蝴蝶裝及推篷裝。

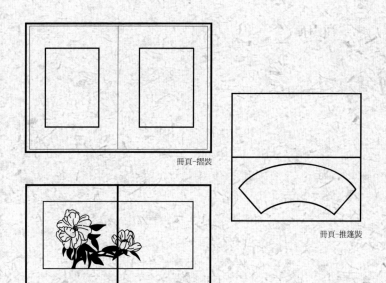

冊頁-摺裝

冊頁-推篷裝

冊頁-蝴蝶裝

插畫繪製：陳薇

【時代風格】
唐五代的人物與山水繪畫

在中國繪畫史上，山水畫出現得較人物畫晚。在早期的繪畫作品中，往往「人大於山」，山水只是人物畫的背景。到了隋唐（西元581～907年），山水畫有了極大的發展，逐漸成為一個獨立的畫科，並形成兩大流派，一是以李思訓（西元651～718年）、李昭道（西元8世紀初）父子為代表的「青綠山水」；一是以王維（西元701～761年，一作699～759）為代表的「水墨山水」。五代山水畫則是根據畫家不同的地域畫風，北方以荊浩（西元10世紀上半）、關仝（西元10世紀中）為代表，強調北方山石堅硬的質感及結構；南方則是以董源（西元10世紀上半）、巨然（西元10世紀後半）描繪的江南濕潤水澤為代表。

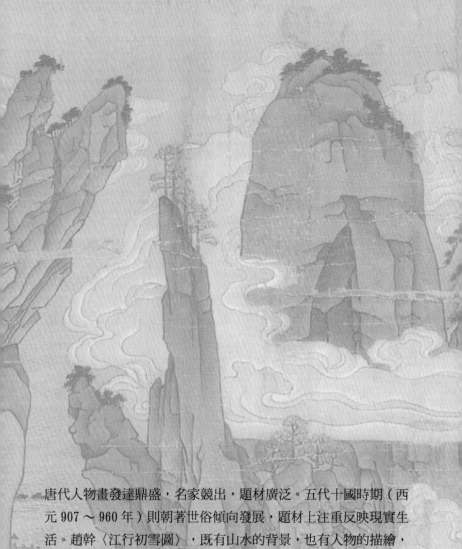

唐代人物畫發達鼎盛，名家競出，題材廣泛。五代十國時期（西元 907～960 年）則朝著世俗傾向發展，題材上注重反映現實生活。趙幹〈江行初雪圖〉，既有山水的背景，也有人物的描繪，就是最佳例證。

花鳥畫萌芽於唐代，發展到了五代有「黃家富貴，徐熙野逸」之謂。徐熙（約西元 10 世紀初）有無傳世作品還有爭議，黃筌（約西元 903～965 年）也只有相傳畫稿形式的畫作流傳。因此，黃筌之子黃居寀的〈山鷓棘雀圖〉，便是最好管窺五代花鳥畫史的作品。雖然黃居寀歷仕後蜀、北宋兩朝，跨越兩個時代，但因畫風承繼乃父，為行文之便，置於此章節談論。

〈關山行旅〉

五代梁　關仝

軸　絹本　設色
縱 144.4 公分　橫 56.8 公分

關仝師承荊浩，作品多描繪陝西一帶的地方景色。本作山峰陡峭
挺拔、山石質感堅硬、林木繁密茂盛，呈現出氣勢雄偉的山水風
格，這樣的風格正是歷代畫史中認為關仝最擅長的部分。

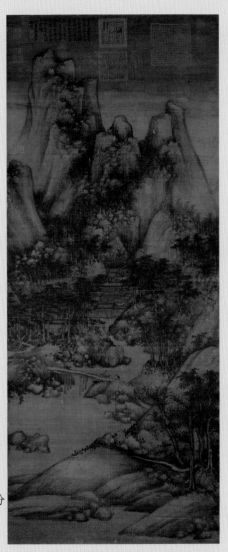

〈蕭翼賺蘭亭圖〉

五代南唐　巨然
軸　絹本　設色
縱 144.1 公分　橫 59.6 公分

巨然師承董源，擅長描繪江南地區的山嵐煙氣及水澤坡岸。江南
風格的重要母題，如高低相倚的山峰、由綿延細長的線條組成的
河岸緩坡，以及層疊圓弧的石塊等，在本畫中一再地出現。這類
母題，在元代為趙孟頫等大家巧用後，逐漸確立為江南風格的重
要典範。

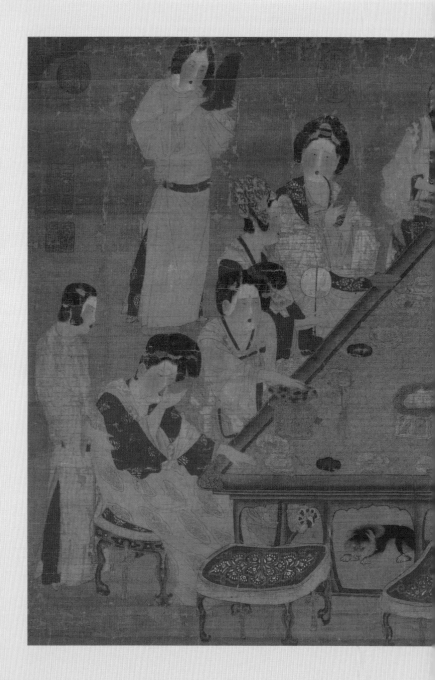

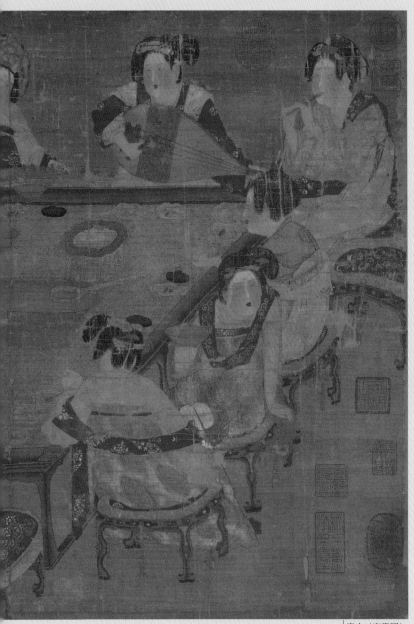

唐人〈宮樂圖〉

〈宮樂圖〉

唐人

軸　絹本　設色
縱 48.7 公分　橫 69.5 公分

這件作品無作者名款，但畫中仕女略顯福態，顯現以豐腴為尚的審美觀。本幅畫風也切近於畫史對唐代張萱、周昉的風格記述，因此推測應為唐畫。

畫中描繪宮中仕女十人，圍坐在一張長方大桌，姿態各異。她們有的飲茶，有的正在行酒令；上方的四人吹彈樂器助興，所持的樂器，有篳篥、琵琶、古箏和笙。後方還有一仕女手拿拍板，敲打著節奏。

眾仕女圍坐的壺門式大案，腿下有托泥，形成箱形榻體，四邊有鏨花的銅包角。月牙凳子四足皆有華麗雕飾，腿間墜以彩穗。色彩鮮麗，線條細整，衣裳、椅墊上花紋的細膩變化，猶清晰可辨，充分印證了唐代工筆重彩的高度成就。而此畫幅短窄，不同於一般立軸，推測原本可能是一幅小型屏風畫，後來才改裝成軸的形式。

唐人〈宮樂圖〉局部

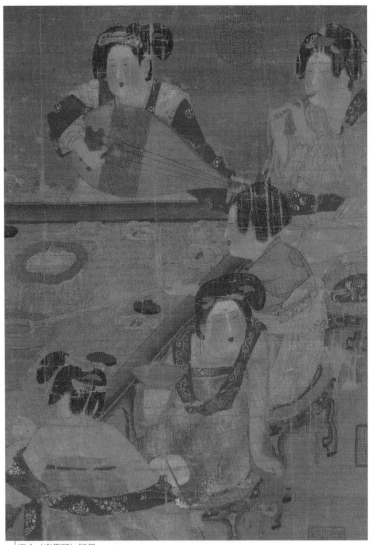

唐人〈宮樂圖〉局部

畫中有話

畫中仕女的額頭、鼻樑及下巴皆塗上白粉，這種方法稱為「三白法」。
胭脂則是從臉頰分別往左右延伸至耳際，甚至向上塗抹至眼皮，剛好與
三白形成強烈的對比，凸顯了臉部的立體感。額上則裝飾有花鈿，嘴唇
小巧豐厚，唇色亮麗鮮艷，讓今日的我們得以一窺唐代仕女的裝扮品味。

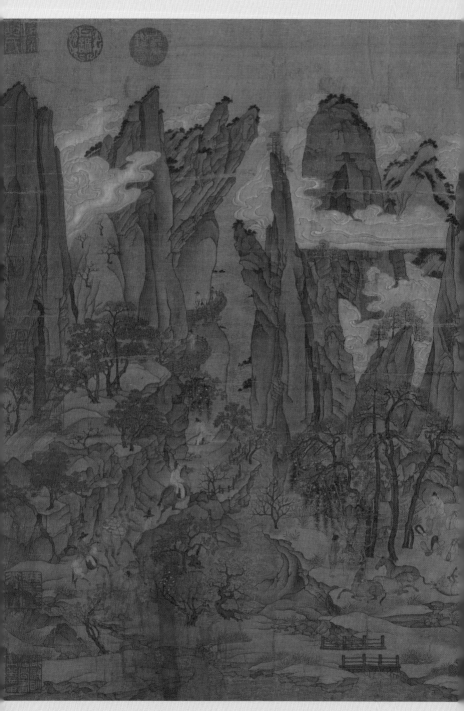

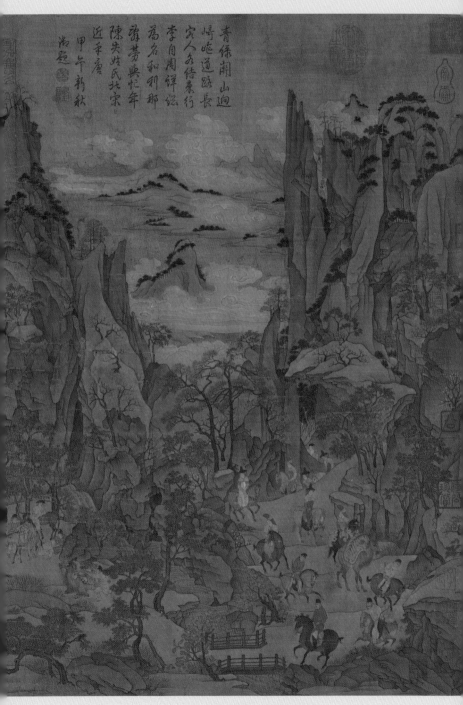

青綠開山迥
嶇峗道路長
客人多結束行
李自周祥詒
為名和利那
蕘芳與忙年
陳夫妭氏北宗
近禾唐
甲午新秋
岱題

〈明皇幸蜀圖〉

唐人

軸　絹本　設色

縱 55.9 公分　橫 81 公分

這件色彩繽紛、華麗壯觀的畫作，描繪的是唐明皇（即唐玄宗，西元 685 〜 762 年）在安祿山（西元 703 〜 757 年）造反之時，放棄首都長安，至四川避難的情形。畫面右下方身穿紅衣、騎著三鬃馬帶領著隊伍的正是唐明皇。

此幅構圖以山水為主、人物為輔，山水在畫面上占有更多比重，這樣的構圖模式是畫史上重要的轉折點。畫中壯麗險峻的山川以勾勒為法，只填以石青、石綠，因此有「青綠山水」之稱。「青綠山水」有時為了突出重點，還勾以金粉，使畫面產生金碧輝煌的裝飾效果，又稱為「金碧山水」。

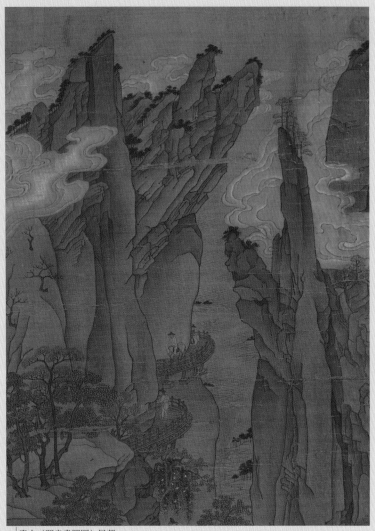

唐人〈明皇幸蜀圖〉局部

畫中有話

此浩大的場景複雜又具體而微，畫面左邊中段的山間，有些用木材搭建
的路，這就是古代的「棧道」，因為懸崖峭壁上沒有路可通行而搭建，
所以「棧道」底下是懸空的。史載「出棧道飛仙嶺下，乍見小橋，馬驚
不進」者，即是此景，畫家淋漓盡致表現出「蜀道難，難於上青天」的
地貌特徵。

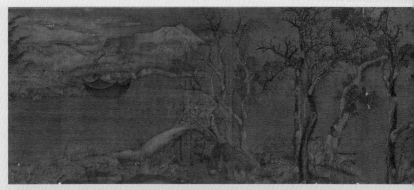

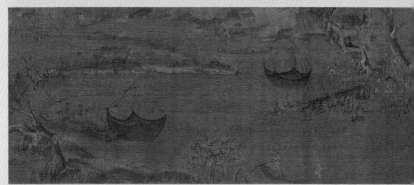

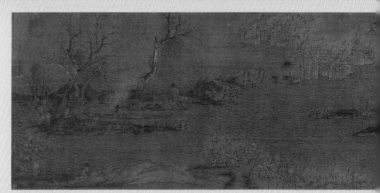

〈江行初雪圖〉

五代南唐　趙幹

卷　絹本　設色

縱 25.9 公分　橫 376.5 公分

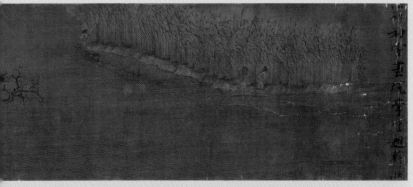

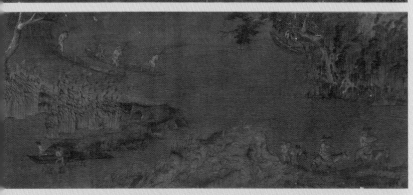

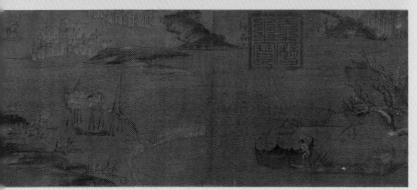

趙幹（約活動於西元 10 世紀後半，江蘇江寧人），為南唐後主李煜（西元 937～978 年）畫院學生，所作山水多為江南風景。南唐與後蜀是五代兩個新的文化中心，其畫院是宋朝成立前畫壇的重鎮。卷首有傳為李後主的題識，指明作者為畫院畫家趙幹，更增此作在畫史研究上的意義。

此長卷首先映入眼簾的是，以彎曲的蘆葦堤岸，所構置出的水波江面。在雪花飄揚之中，江邊行旅冒著寒雪趕路，無論是行人還是毛驢的臉上皆帶著一種寒凍難行的表情；江面上，穿著單薄的漁人為了生計頂著風雪幹活。然而在卷尾，突然升起裊裊炊煙，緊靠在一把傘下取暖的兩名孩童引頸期待著，整個畫面彷彿又暖和了起來，真實地呈現備極艱辛，卻仍勤奮和樂的庶民生活。

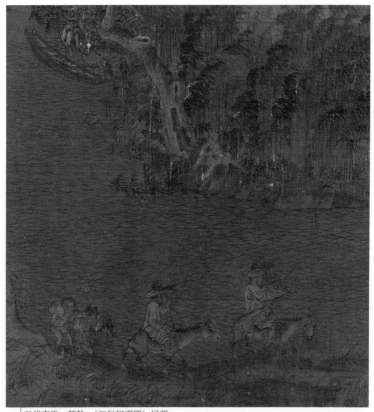

五代南唐　趙幹　〈江行初雪圖〉局部

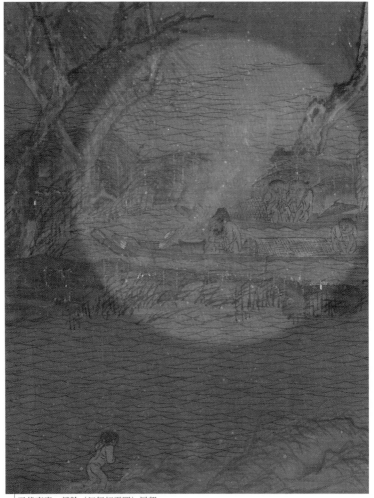

五代南唐　趙幹〈江行初雪圖〉局部

畫中有話

此山水人物並重的繪畫作品，雖然具有強烈的敘事性質，但也是傳世作品中時代很早的一幅山水畫。不僅人物描寫生動傳神，在山水部分的描繪也是高水準。樹幹以乾筆皴擦，以深淺兩種墨色帶出樹幹的陰陽面；以中鋒快速地勾勒出隨著勁勁寒風飄動的蘆葦、枝葉。最令人讚嘆的是以「彈粉」技法，將白粉彈落在畫上，以表現雪花飛舞飄揚的場景，充分營造初冬寒冷的氛圍。（此則作品圖片皆經編者調整亮度）

〈山鷓棘雀圖〉

五代後蜀—宋　黃居寀

軸　絹本　設色
縱 97 公分　橫 53.6 公分

黃居寀（西元 933～993 年以後，四川成都人），字伯鸞，花鳥名家黃筌之子，與父親黃筌同仕後蜀。「黃家富貴，徐熙野逸」，說明黃筌父子富麗工巧的風格，黃居寀入宋以後，仍居畫院主導地位，風格影響深遠。

此華麗穩重的畫面，上承唐代以來花鳥畫的中軸構圖，也接續了北宋山水畫中軸線的構圖方式。畫中景物有動有靜，配合得宜。動態的表現可見於山鷓伸頸欲飲溪水，麻雀或飛、或鳴、或俯視下方。靜態的表現則展現在細竹、鳳尾蕨和近景兩叢野草的描繪，古拙而華美，有著圖案裝飾的效果，更予人寧靜的感受。

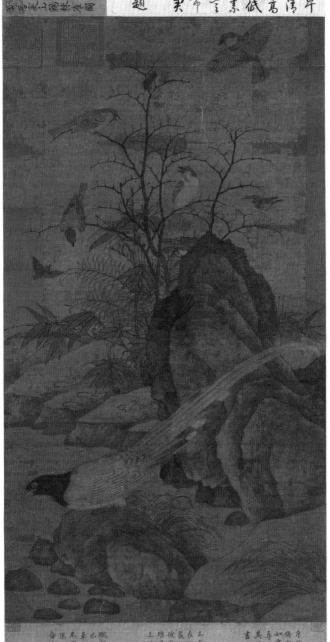

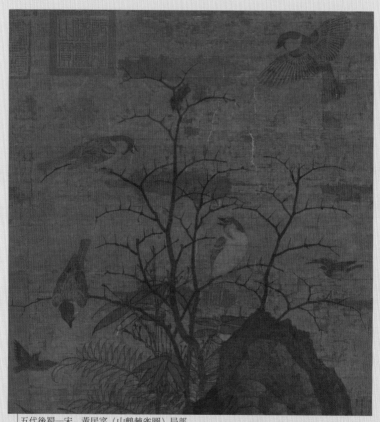

五代後蜀─宋　黃居寀〈山鷓棘雀圖〉局部

畫中有話

幅中較大四隻麻雀的畫法，是先以細筆勾勒輪廓，後再加以填彩、渲染。
其中右上角展翅高飛的麻雀，姿態有如鳥形的風箏，有種古拙之趣。值
得注意的是，另外三隻體型較小的麻雀，筆法簡略許多，只約略使用墨
色染出麻雀的形體，缺乏輪廓線的描寫，可能並非黃居寀原作，而是後
人補筆。

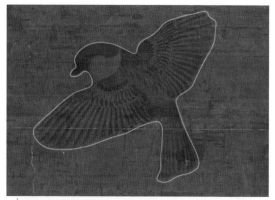

五代後蜀—宋　黃居寀〈山鷓棘雀圖〉局部
展翅高飛的麻雀，姿態有如鳥形的風箏

五代後蜀—宋　黃居寀〈山鷓棘雀圖〉局部

皴法：

此件作品雖為花鳥畫，亦可一窺當時山水畫的發展狀況，山石採用焦墨逆鋒乾
擦，尚未形成規則的皴法，透露出成畫年代較早的訊息。

宋代繪畫的寫實與寫意

宋代（西元 960 ～ 1279 年）是藝術史上最興盛的時代，在北宋開國之初，就設有翰林圖畫院。宋太祖（西元 927 ～ 976 年）在滅了後蜀及南唐後，兩國畫院的菁英大多歸降大宋，進入宋朝的翰林畫院。一時之間，宋朝畫院內人才濟濟，加上太祖重文輕武政策的推波助瀾下，將中國繪畫推向歷史新高峰。

宋朝繪畫，不僅技巧成熟，在風貌上也十分豐富。最值得稱道的首推在山水畫上的蓬勃發展，在構圖上從主山堂堂的莊嚴到清曠幽遠的邊角構圖，在筆墨上從工整的雨點皴到筆墨淋漓盡致的大斧劈皴，故宮豐富的收藏幾乎囊括了宋代整個發展歷程。本章節選介了北宋三大名蹟的范寬、郭熙、李唐，以及南宋代表人物夏珪和馬遠、馬麟父子的經典之作。

北宋初期的院體花鳥畫，起初以黃筌父子華麗富貴的畫風為主流，一直到崔白出現，才打破畫院承襲黃家畫法的風氣，產生了新的風貌。此外，宋徽宗（西元 1082 ～ 1135 年）本人也是相當出色的花鳥畫家，對宋朝畫院的花鳥畫影響十分重大。人物方面，則有蘇漢臣和李嵩兩人，分別代表著貴族的精緻華麗與庶民的樸實無華兩種截然不同的風格。另外也有綜合山水和風俗人物成就的作品，例如北宋張擇端（西元 1085 ～ 1145 年）的〈清明上河圖〉。人物畫發展至南宋後期，出現了梁楷、牧谿等奇葩，其影響遠播日本，對日本禪畫影響更是深遠。

雖然宋朝畫院發展興盛，專業畫家輩出，但是文人士大夫也有另一發展的方向，新題材墨竹即為一例，選介的文同就是備受當代及後世推崇的大家。

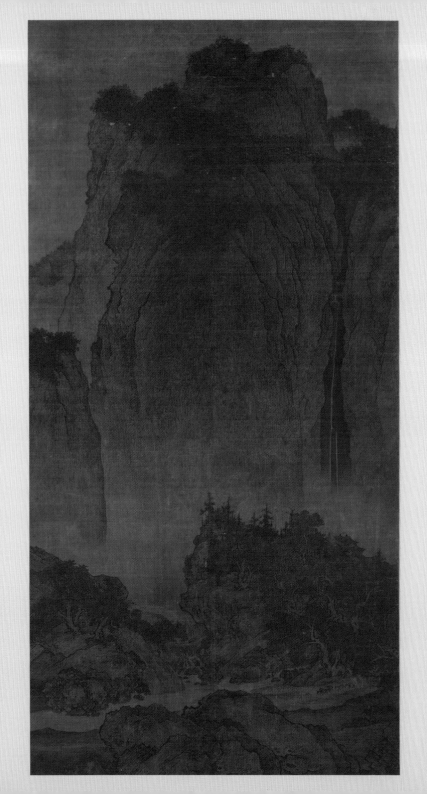

〈谿山行旅圖〉

宋　范寬

軸　絹本　淺設色
縱 206.3 公分　橫 103.3 公分

范寬（活動於 10 世紀後半、11 世紀初期，陝西耀縣人），字中立，
被視為山水畫成立期的大師。生平不詳，只知晚年來往於開封、
洛陽之間，隱居終南、太華等山。長年觀察自然，其名言「與其
師人，不若師諸造化」，為宋人美學理念的代表。

雖然唐五代的山水畫已常見全景式的構圖，然此圖更為巧妙地在
近、中、遠三段式的基本構圖中藉推遠主山、拉近中景、突顯近
景渺小的行旅與主山巍峨崇高的對比。其巨碑式的構圖，或皴法
發展中具有早期特徵的雨點皴，都指向這是一件最具典範的北宋
山水畫，是故宮的鎮院之寶之一。

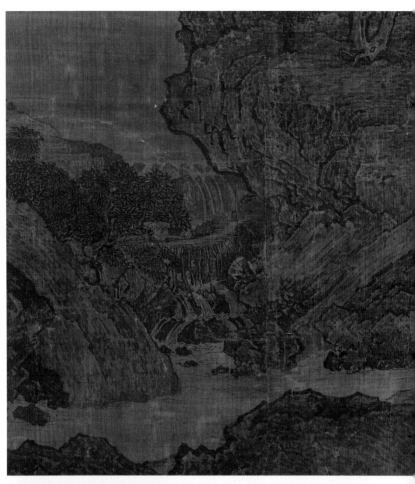

雨點皴：

「皴法」為中國山水畫家描繪山石肌理質地的
技巧，主要由點、線、面組成。「雨點皴」是
由許多下筆快速、細密、有力且短促如點似的
線條組成，就如同急雨打在牆上的痕跡，適合
表現長年被風雨侵蝕的山壁。

宋　范寬〈谿山行旅圖〉局部

畫中有話

宋畫簽名，大都在畫中的隱密處，這件〈谿山行旅圖〉即是典型的代表。1958 年，故宮研究人員在畫幅右角樹的枝葉下發現了「范寬」二字款，從此不僅更確定了此畫的歸屬，也讓觀者在賞畫時因尋找畫中隱藏的秘密，而有了更多賞畫的樂趣。

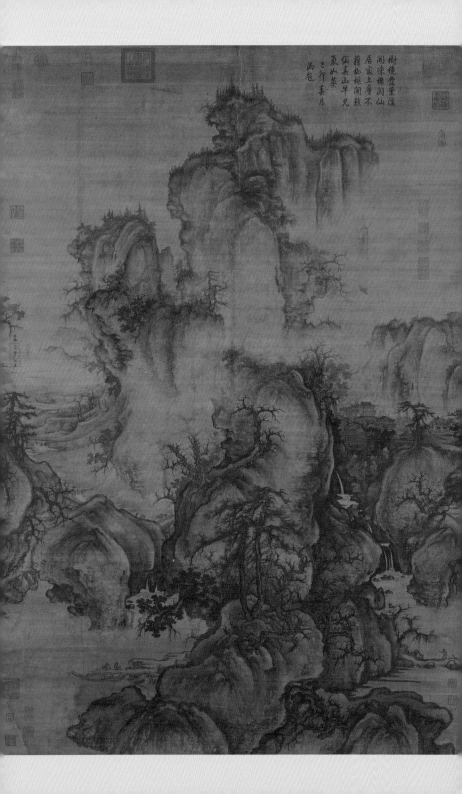

〈早春圖〉

宋　郭熙

軸　絹本　淺設色
縱 158.3 公分　橫 108.1 公分

郭熙（活動於 11 世紀後半，河南溫縣人），字淳夫，人稱郭河陽。
其畫風與李成（西元 916 ～ 967 年）是一脈，稱之「李郭派」。
其子郭思輯錄其繪畫理論而成的《林泉高致》，在畫史上是一部
重要的山水畫論，從中可比對出郭熙理論在畫作上的實踐。

〈早春圖〉可說是〈谿山行旅圖〉之後，北宋山水的另一里程碑。
與〈谿山行旅圖〉相比，范寬呈現的是大自然莊嚴與永恆的特質；
郭熙則是捕捉了山水在早春的風貌和煙雲變幻的氣氛。此畫描寫
瑞雪消融、大地復甦，一片欣欣向榮的早春景象。主要景物集中
在中軸線上，近景有大石和巨松，背後銜接中景扭動的山石，連
成充滿能量的山體動勢。隔著雲霧，兩座山峰在遠景突起，居中
矗立，下臨深淵，深山中有宏偉的殿堂樓閣。左側平坡委迤，令
人覺得既深且遠，整體構圖極為巧妙地體現了高遠、深遠及平遠
三法。

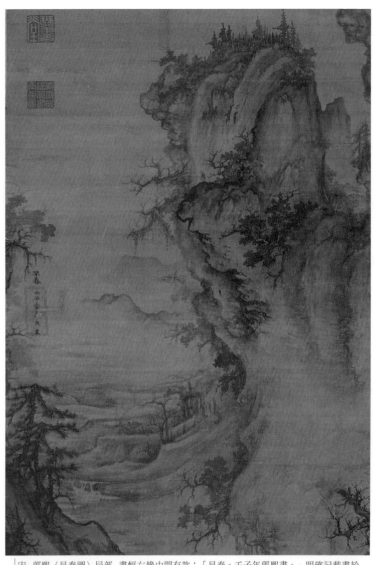

宋 郭熙〈早春圖〉局部 畫幅左緣中間有款：「早春。壬子年郭熙畫。」明確記載畫於 1072 年，是難得有紀年的北宋巨製。

畫中有話

山水畫中的點景人物，在畫中扮演甚麼作用呢？觀者彷彿化身畫中小人物走進畫中。此圖右方有漁夫收拾起漁網、泊舟登岸，左方有漁婦一手抱嬰孩及一手畫牽著稚童，笑迎肩挑兩擔魚簍的丈夫歸來。

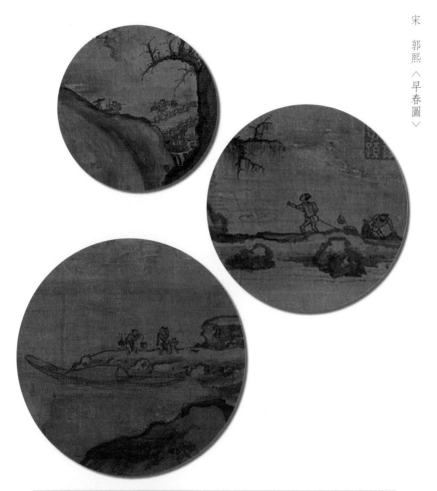

宋　郭熙〈早春圖〉

卷雲皴：

以忽粗忽細、扭曲、圓轉的線條描繪山石的輪廓，如雲朵般卷曲，再施以乾濕濃淡不同的墨色，適合表現雲霧瀰漫的景色。

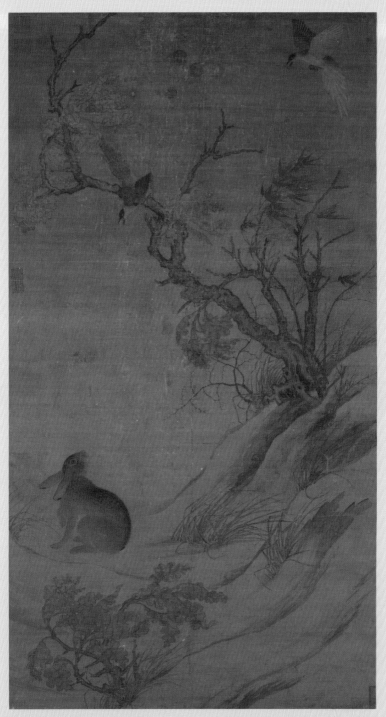

〈雙喜圖〉

宋　崔白

軸　絹本　設色

縱 193.7 公分　橫 103.4 公分

崔白（活動於 11 世紀後半，安徽鳳陽人），字子西，宋神宗熙寧（西元 1068 ～ 1077 年）初，為翰林圖畫院藝學，是北宋花鳥名家。

本幅描繪兩隻山喜鵲，一隻展翅騰空，一隻俯身鼓噪。樹下一隻野兔悠然昂首回顧呼應，動態活躍欲生，充分掌握喜鵲捍衛地域的本能和野兔的及時反應，呈現自然界精采的一瞬間，並形成 S 型走向的構圖，產生律動的美感。

這種 S 型的構圖在〈早春圖〉中也可見。這兩件作品的年代非常接近，雖然一為山水畫，一為花鳥畫，卻因同一時代所製，因而籠罩在同樣的時代潮流中。

山水畫，宋郭熙〈早春圖〉S 型的構圖

花鳥畫，宋崔白〈雙喜圖〉S 型的構圖

畫中的鵲鳥、野兔皆以工筆雙鉤填彩繪成，尤其兔子身上的毛以相當細膩的線條處理，或疏或密，或長或短，真實呈現兔毛的質感。而坡土、樹幹又以粗筆寫成，粗細對照、和諧得宜。

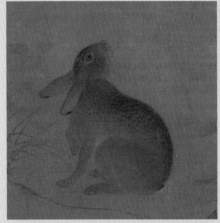

以上三幅為宋　崔白〈雙喜圖〉局部

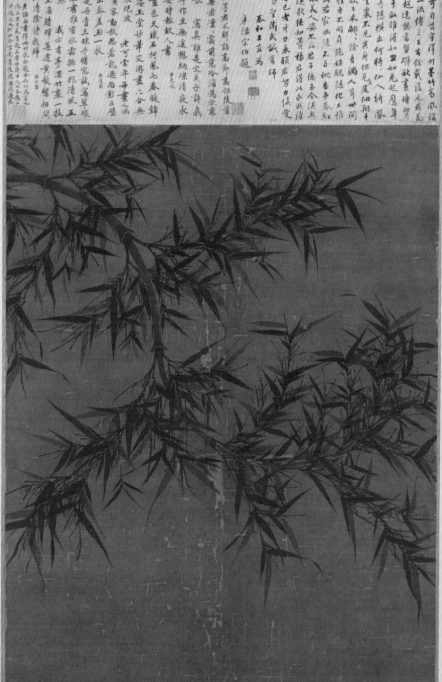

與可自言渭州墨竹高風稀
第一流傳三日有餘戲遺元老為高
更趙遠想肯醫磯欲畫時曾
藏手試誰得如此如見起鷹隼
話奇滕出何待人仙人騎鳳
綵雲橫出見庭佃翔千
仿欲卜來覷除肯滿人可世間
物性奇不同月脆好醜隨化工惟
有此君家尚游不與桃杏事春紅
蒿莱歌蘇如黄君得此永武清
我今已老才力衰顧君努力慎愛
惜奇堂衛武蔵省師

奉和王正為

辛酉宗伯題

壁上墨君不解語高節萬仞陵首
陽要看凜霜前意冷澹為歟意
自長 寫真誰是文夫子許我
他年作主無違想納涼清夜永
平安時報故人書

誰畫奈天戲石阿鳳毛春暖錦
婆娑玉堂妙筆交游畫六合無
塵宵客動秋思者龍遍雨影在壁

別出秦臺玉一枝

誰是丹青試牖窓試寫翠琅
軒南書雅省氷霜一揭清風玉
月寒 我示看亭靜璋道逢黃髭竹裏王
寒王蒼璋璋道逢黃髭蟠相間
不改清陰待我師

〈墨竹〉

宋　文同

軸　絹本　水墨
縱 131.6 公分　橫 105.4 公分

文同（西元 1018 ～ 1079 年，四川梓潼人），字與可。在畫史上，文同之名向與竹子緊密連結在一起，自號「笑笑先生」或「笑笑居士」，乃取意於「竹因風，夭曲其體如笑」。歷官多年，卻不幸死於轉任湖州的途中，因而也被名為「文湖州」，而其影響深遠的竹畫即以「湖州竹派」稱之。

此軸畫墨竹一枝，從左上方蜿蜒而下，再往右方微仰向上，竹葉濃淡相間。史傳文氏之竹「濃墨為面，淡墨為背」，於此可見。文同畫竹重體驗，曾深入竹鄉觀察體會，成語「胸有成竹」正是從他畫竹而來。

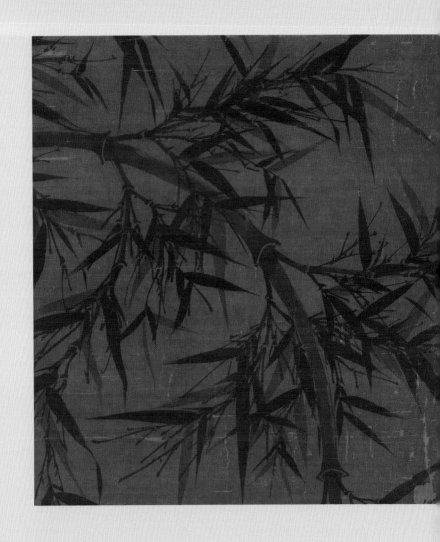

畫中有話

「竹子」在我國文化中被賦予不畏風寒、虛心抱節等君子的美德，因此墨竹畫在書法入畫的理論下，更是文人畫重要的題材之一。據傳墨竹起源於五代一位鬱鬱寡歡的李夫人，在月光下看到紙窗上「竹影婆娑可喜」，就描摹下來。無論這些美麗古老的傳說真實性如何，都反映出墨竹的原創，應純粹來自對影子意象所產生的「美的感動」。

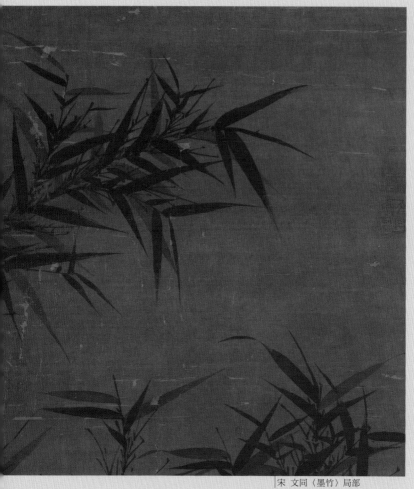

宋 文同〈墨竹〉局部

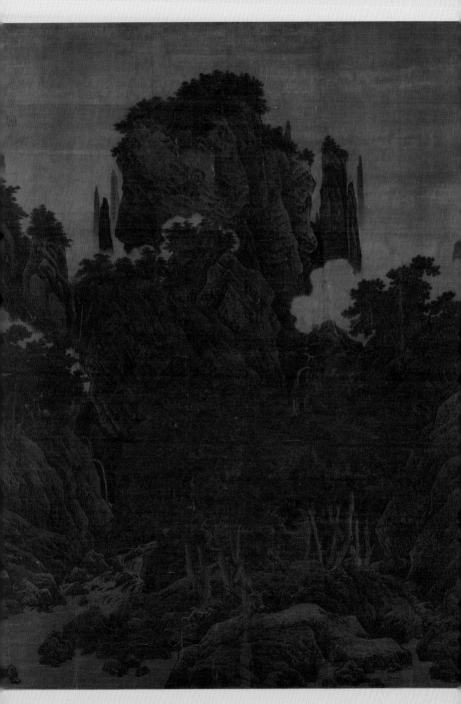

〈萬壑松風圖〉

宋　李唐

軸　絹本　設色
縱 188.7 公分　橫 139.8 公分

李唐（活動於 11 世紀末～ 12 世紀前期，河南孟縣人），字晞古。北宋時曾入徽宗畫院，靖康之難後，又在南方重入高宗畫院，是南北宋之間承先啟後的人物。現今不僅有經典的山水畫傳世，也還可見其所繪的故事人物畫。

此軸構圖採高遠形式，與范寬〈谿山行旅圖〉相比，主峰縮小了許多，近景的林木比例增加，空間結構更為合理。此畫的重點已非壯碩的主山，而是轉向描繪一個有松林流水的深邃山谷，這樣構圖上的改變，實已開啟南宋近景山水的先聲。

此畫成於西元 1124 年，畫中落款隱於左上方的尖峰：「皇宋宣和甲辰春。河南李唐筆。」

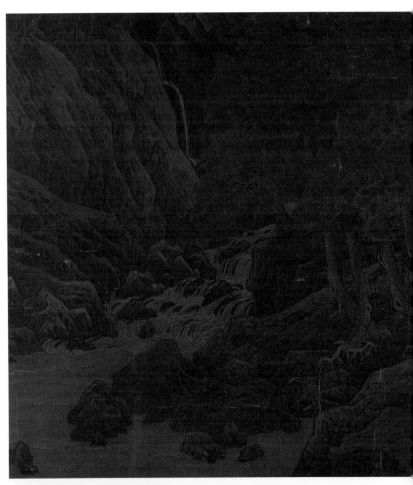

斧劈皴：

以毛筆側鋒擦出，形成有如斧頭砍鑿的效果，
適合表現質感堅硬、稜角鮮明的山石。依照筆
觸大小長短，以及墨色乾濕的不同，而有「大
斧劈皴」和「小斧劈皴」之分。

宋　李唐〈萬壑松風圖〉局部

畫中有話

畫中山石有著雷霆萬鈞的陽剛力量，是由「斧劈皴」畫成。然而，觀看
此畫彷彿聽得見流水聲，感覺得到山腰處白雲的冉冉欲動，全幅有著動
靜、疏密、剛柔的對比。

〈秋庭戲嬰圖〉

宋　蘇漢臣

軸　絹本　設色
縱 197.5 公分　橫 108.7 公分

蘇漢臣（活動於西元 12 世紀，河南開封人），曾任宣和畫院待詔，北宋亡於金後，南宋紹興年間又進畫院復職。師劉宗古，工畫道釋、人物臻妙，尤善畫嬰孩。

本幅描繪秋日的庭院中，姊弟二人圍著小圓凳，聚精會神地玩著推棗磨的遊戲。不遠處的圓凳、草地上，還散置著轉盤、小佛塔、鐃鈸等玩具。庭中一筍狀的太湖石高高聳立，周圍簇擁著盛開的芙蓉花與雛菊，右下角有鴨趾草，點出時令。

〈秋庭戲嬰圖〉的筆墨、皴法、描法、乃至畫絹的材質皆與另一幅〈冬日嬰戲圖〉相似，尺寸大小也相仿，很可能是同一畫家的作品，也可能是四景屏風中的秋、冬兩景。兩幅都鈐有清宮收藏印，但從收藏印可知兩圖分別存放於不同的宮殿。〈秋〉圖收入《石渠寶笈》，〈冬〉圖則未見著錄。

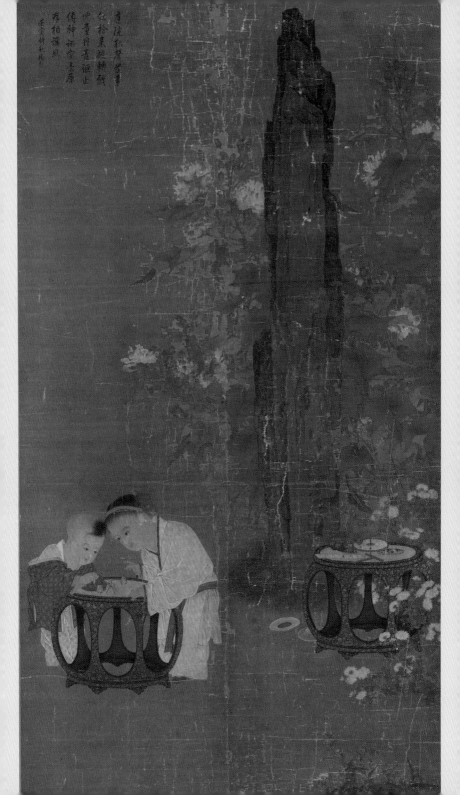

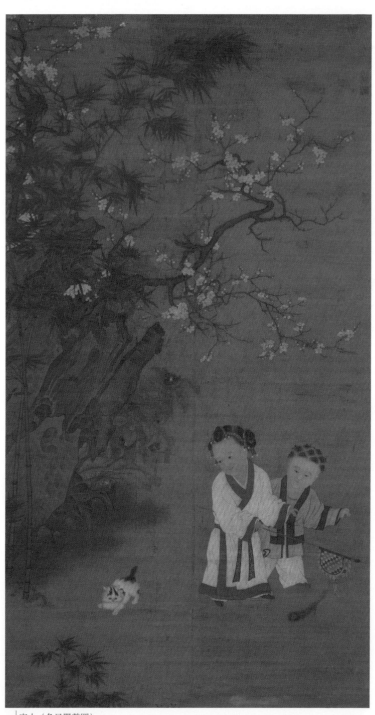

宋人〈冬日嬰戲圖〉

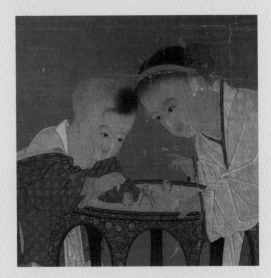

｜以上三幅為宋　蘇漢臣〈秋庭戲嬰圖〉局部

畫中有話

蘇漢臣畫風華麗高貴，以此頭梳二鬟的女童來說，她眼睛視線直盯男孩的手，稚牙微露、正張口說話，無一不鉅細靡遺地描繪。如此細膩寫實的畫風，正是北宋末期宮廷院畫的特色。

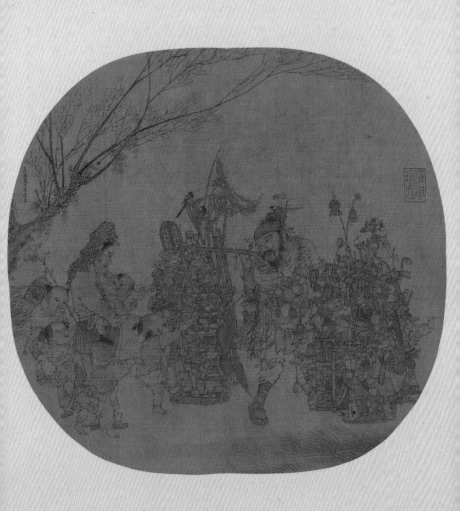

〈市擔嬰戲〉

宋　李嵩

冊頁　絹本　淺設色
縱 25.8 公分　橫 27.6 公分

李嵩（約西元 1170 ～ 1255 年，浙江杭州人），歷任光、寧、理宗（西元 1190 ～ 1233 年）畫院待詔，時人尊為「三朝老畫師」。其畫藝得其義父李從順（約西元 1120 ～ 1160 年）傳授，釋道、人物、山水、花卉、界畫皆精。

本件作品描寫市井生活中的小趣味與人情百態，不僅是展現鄉野濃厚的生命氣息的小品，也是研究南宋風俗不可或缺的材料。

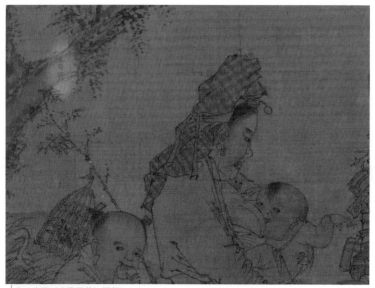

宋　李嵩〈市擔嬰戲〉局部

畫中有話

在這尺幅不大的作品中，描繪了琳瑯滿目的百貨，令人目不暇給。當觀者正想知道畫家到底畫了多少件時，樹幹上竟還寫有「五百件」小字，為我們揭開謎底。留有絡腮鬍的貨郎，手搖著撥浪鼓，穿梭於各村落叫賣，婦女、孩童蜂擁而來，使得原本寧靜的鄉野，頓時變得活潑喧鬧。小小的貨擔分成六層，各式物品、食物、玩具應有盡有，有些貨品甚至還有「仙經」、「文字」、「山東黃米酒」、「酸醋」等文字標記，字雖小卻清晰可辨。

此作中最引人注意的，莫過於一名還在哺乳的村婦。她聞聲趕上前來，孩子們跟著圍在一旁，又是焦急、又是歡喜，爭相向母親示意所要的玩具，性急的孩子，早已爬上攤子伸手拿取。這種因哺乳而裸露乳房的形象，在古畫中並不常見。而其豐腴的身材、村婦的裝扮，更有一種樸實無華的美。

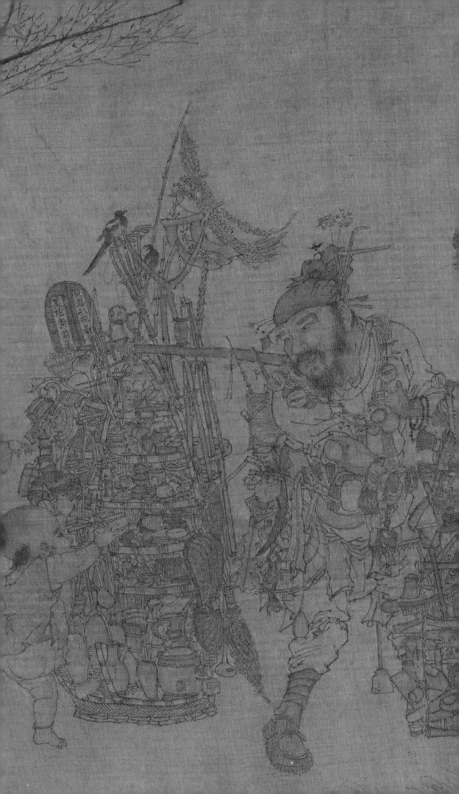

63

〈畫羅漢〉

宋　劉松年

軸　絹本　設色
縱 117 公分　橫 55.8 公分
縱 118.1 公分　橫 56 公分
縱 117.4 公分　橫 56.1 公分

劉松年（活動於 12 世紀末～ 13 世紀初，浙江杭州人），南宋宮廷畫家。居清波門，故人稱之為「暗門劉」。宋孝宗淳熙年間（西元 1174 ～ 1189 年）為畫院學生，至宋光宗紹熙年間（西元 1190 ～ 1194 年）成為畫院待詔。與李唐、馬遠、夏珪，合稱「南宋四大家」。

此三幅羅漢畫，尺寸接近，畫風相同，每幅都款署「開禧丁卯（西元 1207 年）劉松年畫」，有學者認為是〈十六羅漢〉或〈十八羅漢〉中的三幅。這不只是一組精彩的人物畫作，還分別在畜獸、花鳥和山水畫上多有所著墨。第一幅有長臂猿、鹿的描繪，第二幅以短截勁健的筆描繪巨石，可和李唐山水畫法聯繫起來。第三幅畫中的屏風，有兩幅汀渚水鳥畫，其邊角構圖和清遠虛曠的畫風都是南宋畫的典型。此畫中畫，也是一窺當時花鳥畫和裝裱形式的重要畫蹟。

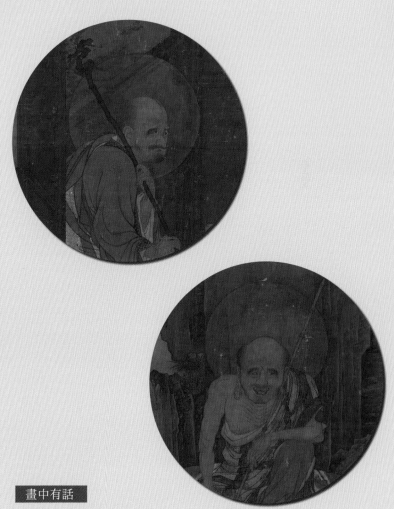

畫中有話

這組〈羅漢圖〉在羅漢頭像處理上很高明，其圓光如霧如紗，朦朧中樹
枝或背後的畫中仍隱約可見，使畫面的虛實對比更加強烈。這種虛無空
靈之美，也是南宋藝術的最大特色。不僅山水畫有之，甚至像這樣的羅
漢畫，也會在許多細微處，透露出時代的氣息。

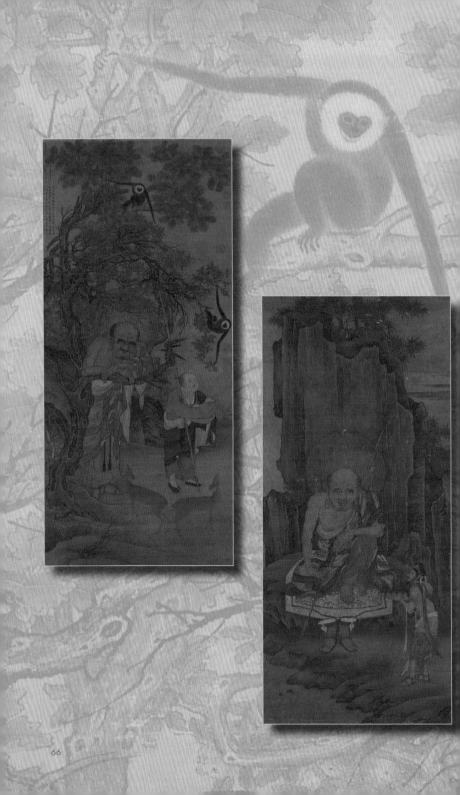

宋　劉松年〈畫羅漢〉

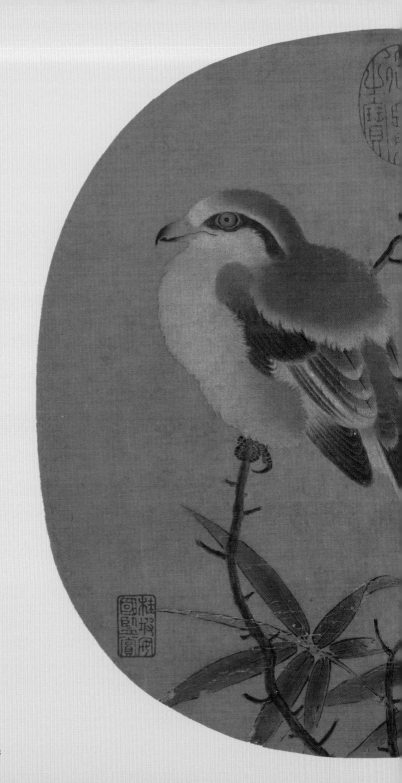

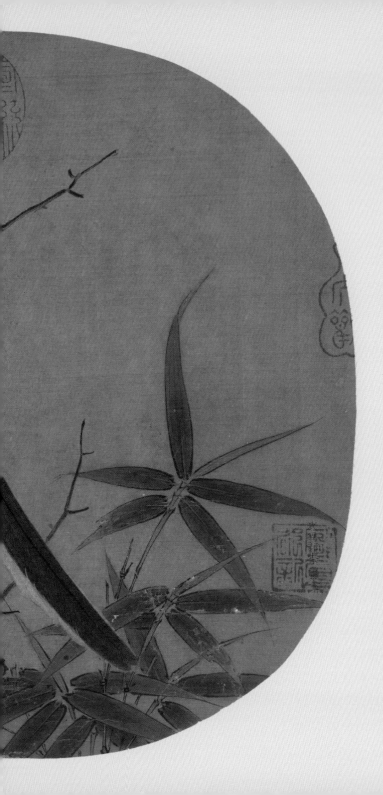

宋　李安忠　〈竹鳩〉

〈竹鳩〉

宋　李安忠

冊頁　絹本　設色
縱 25.4 公分　橫 26.9 公分

李安忠（活動於西元 1119 ～ 1162 年，浙江杭州人），宋徽宗宣
和（西元 1119 ～ 1125 年）時為畫院祗候，南渡後紹興（西元
1131 ～ 1162 年）間復職畫院，歷官武經郎，工畫花鳥、走獸，
尤以善繪猛禽稱能。

本幅雖標名為「竹鳩」，但所畫的鳥類應是長尾灰背伯勞。伯勞
有將獵物串掛在枝頭上的貯食行為，因此在畫中常配以有刺的荊
棘或樹枝。在此畫家著意表現其兇悍習性的特徵，因此畫中這隻
伯勞雖正蹲踞在竹枝上休息，仍強調其鐵鈎般銳利的尖喙與趾爪
以及堅毅篤定的眼神。

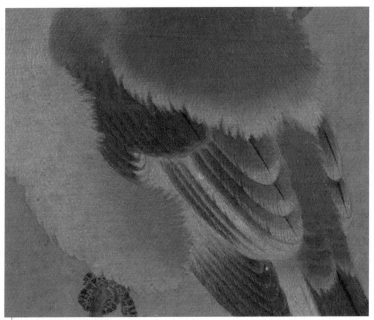

宋　李安忠〈竹鳩〉局部

畫中有話

畫家以溫潤的設色將伯勞鳥羽毛絨絨、蹲踞時蓬鬆的質感，以及在細細
的竹枝上顯得有些龐大和沈重的特色都表現了出來。此畫以雙鉤法畫伯
勞與竹，棘枝則用沒骨法，已有「寫」的意味，精實生動，是宋代寫生
觀念下，形神兼備的代表作。

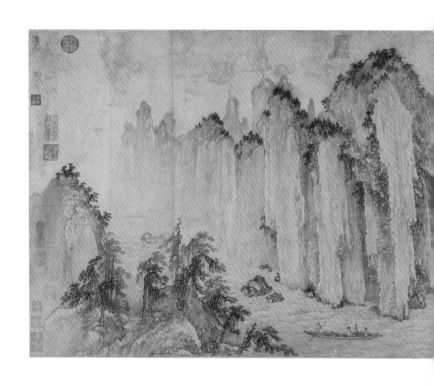

〈赤壁圖〉

金　武元直

卷　紙本　水墨

縱 50.8 公分　橫 136.4 公分

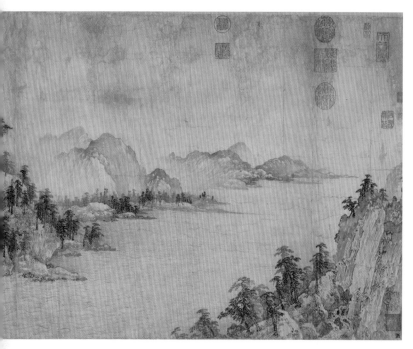

武元直（西元1190～1195年，北京人），字善夫，號廣漠道人，金朝明昌年間進士，擅畫山水，其山水承襲北宋以來李成、郭熙的北方山水風格。

本幅無名款，卷前明代大收藏家項元汴題籤：「北宋朱銳畫赤壁圖，趙閒閒追和坡仙詞真蹟，檇李天籟閣珍秘」。但學者據元好問《遺山集》「題趙閒閒赤壁詞」中所說：「赤壁圖，武元直所畫，門生元某謹書」，考證此圖作者應為武元直。

故宮收藏中，以蘇軾的〈赤壁賦〉為題的作品很多，這是最早的一件。此作以〈前赤壁賦〉「蘇子與客泛舟遊於赤壁之下」為中心，表現「縱一葦之所如，凌萬頃之茫然」的場景。畫中頭戴高裝巾子的便是蘇軾，與二客及一船夫泛舟於江水上。對岸氣勢滂礡、嶙峋的巨嶂，即是赤壁。

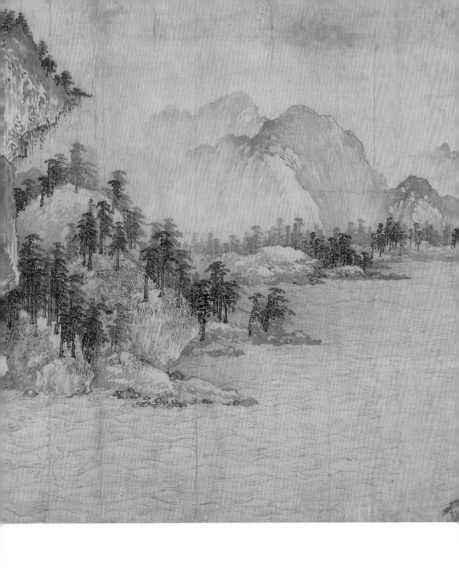

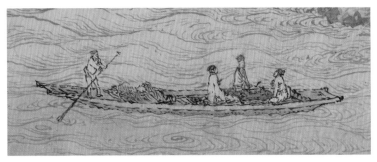

74

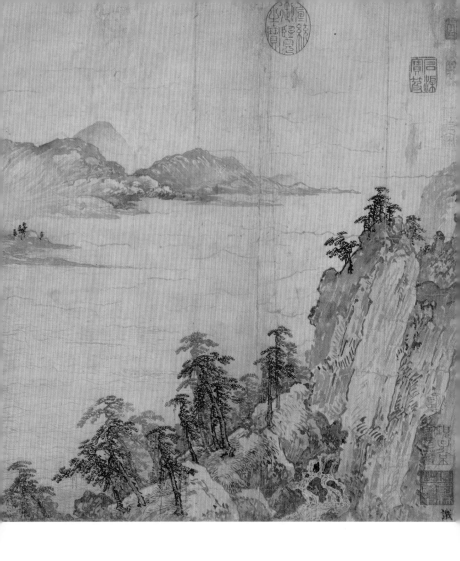

畫中有話

本幅主山連嶂如屏，直聳眼前，可與北宋「巨碑式」山水風格相聯繫；遠山用淡墨渲染，則又和南宋風格相通。值得注意的是，賦中所描寫的「水波不興」、「清風徐來」似乎不見於本畫，更多的是「斷岸千尺」的壯闊、「江流有聲」的浩瀚及「風動松響」的動感。

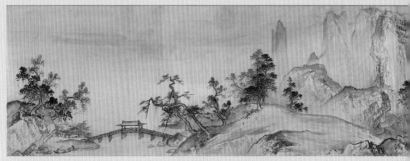

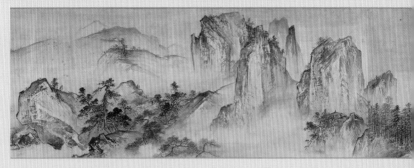

〈溪山清遠〉

宋　夏珪

卷　紙本　水墨
縱 46.5 公分　橫 889.1 公分

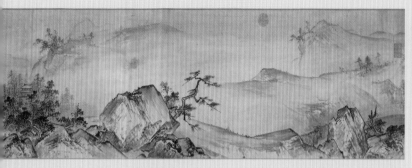

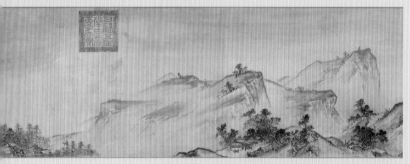

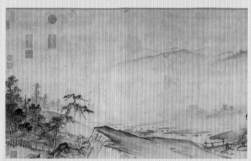

宋　夏珪　〈溪山清遠〉

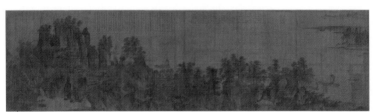

宋　李唐〈江山小景〉局部

夏珪（活動於西元 1180 ～ 1230 年，浙江錢塘人），字禹玉。寧宗（西元 1168 ～ 1224 年）畫院待詔，畫藝高妙，與馬遠齊名，並稱為「馬夏」。

這件長卷描繪的景物相當多，有和緩的坡地、隱於山間的樓閣、寬闊的水域、高聳直立的巖壁以及層疊起伏的山巒，畫家運用了仰視、平視和俯視等不同角度取景，使得各個景物產生了虛實的變化，形成獨特的空間結構。這樣的構圖形式，也可見於年代略早的李唐〈江山小景〉，實景的山石、林木、寺院置於畫面下方，與虛曠的江水產生「虛」、「實」對應。

李唐大概是第一位嘗試改變巨碑式山水畫構圖的畫家，既有高聳雲霄的峰巒，也描繪壯闊的江面。這樣的構圖，經歷世代的變化融合，由馬夏集大成。這件〈溪山清遠〉的山脈與水域綿延交錯，更加嫻熟地應用了虛實對應之法，可說是這類作品的巔峰之作，並被認為是夏珪最好的作品。

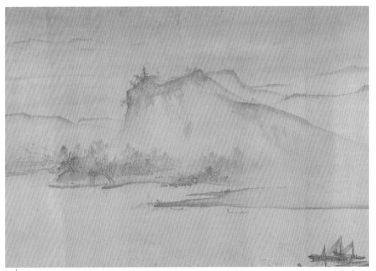

宋　夏珪〈溪山清遠〉局部

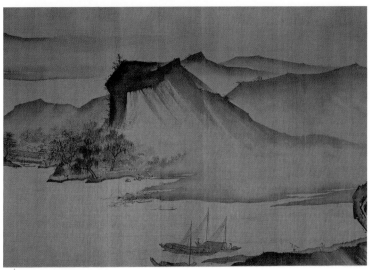

無款〈仿夏珪溪山清遠〉局部

畫中有話

描繪虛無飄渺間的景物，需要極高的畫藝。南宋繪畫最精緻之處，便在於這種若有若無、半隱半露的表現方式，從一真一偽的比較，可見空靈之美正是臨仿時最難達到的。

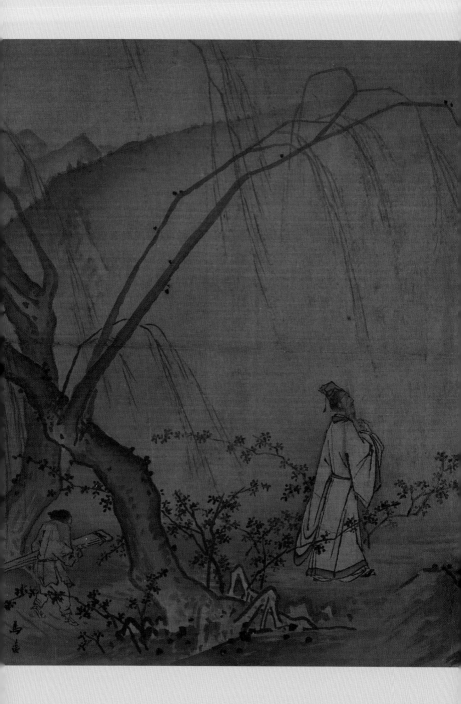

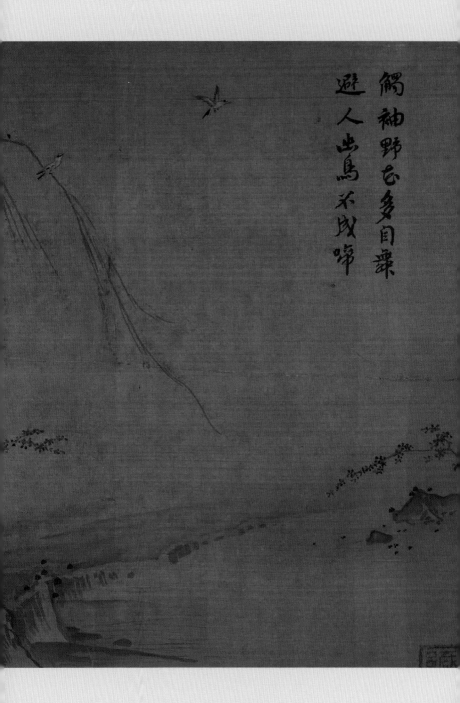

觸袖野花多自舞
避人幽鳥不成啼

〈山徑春行〉

宋　馬遠

冊頁　絹本　設色
縱 27.4 公分　橫 27.4 公分

馬遠（活動於西元 1190～1224 年，祖籍山西永濟，後遷居浙江杭州），字欽山，出身於繪畫世家，曾任光宗、寧宗朝畫院待詔，藝術精絕獨步畫院。

有別於北宋畫中人物在崇高山水中的卑微渺小，此畫以表現高士倘佯於山水間的閒適為題，山水、人物占有同等比重。路側溪水潺潺，一對黃鶯棲止於柳梢之間，「好鳥枝頭亦朋友，落花水面皆文章」，這一切彷彿引起了畫中這位高士的詩興，不禁撚鬚索句。這是典型的南宋對角線構圖，所有物象集中於左下角。高士則停步駐足靜觀自然，其目光延伸至右上角虛渺的天際。

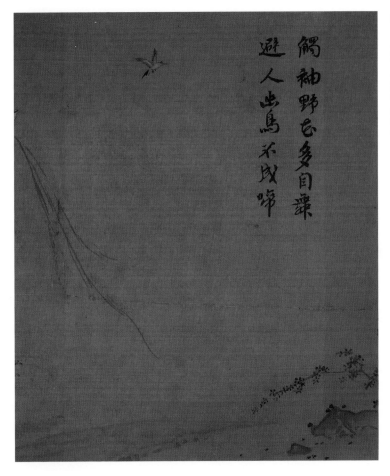

畫中有話

畫上有寧宗題詩「觸袖野花多自舞，避人幽鳥不成啼」，正反映了從北宋徽宗開始，提倡的詩畫結合之風。此外，由於南宋皇室對書畫多興趣濃厚，宮廷畫作上時有帝后題詩，本幅即是一典型代表。

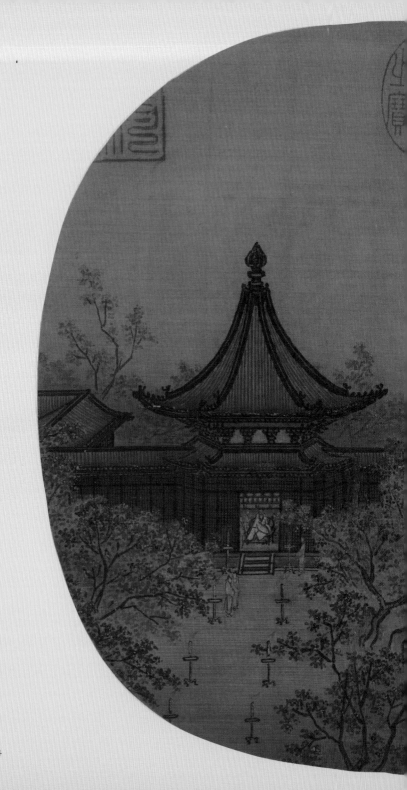

〈秉燭夜遊〉

宋 馬麟

冊頁 絹本 淺設色
縱 24.8 公分 橫 25.2 公分

馬麟（活動於西元 1180 ～ 1256 年後，祖籍山西永濟，後遷居浙江杭州），馬遠之子，他是馬氏家族在畫院中供職的最後一人，馬家的藝術活動幾乎與南宋畫院相始終。

此團扇形的小品畫，描繪的是宮廷貴族月夜賞花的情景，亭殿內主人端坐圈椅上，侍應的僕從靜立於外，門外路徑兩側排列著燭台。燭光下的花木、屋內透出淡黃色的燈火、隱現在夜幕中的遠山，精巧構思成一幅清幽靜謐夜景。從這件〈秉燭夜遊〉的整體氛圍來看，這位馬氏家族的最後傳人，無疑是最擅於詮釋南宋美學理念的高手。

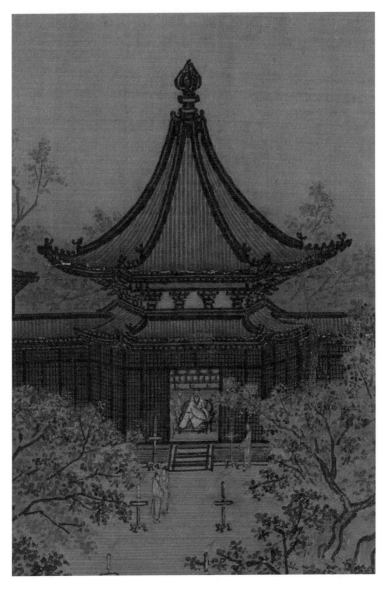

畫中有話

此表現夜色的抒情佳作，正是蘇軾〈海棠〉詩意的最佳圖解：「東風嫋
嫋泛崇光，香霧空濛月轉廊。 只恐夜深花睡去，故燒高燭照紅粧。」

地行不
識名和
姓大
高陽一
漓洒痊
毫髮盡
仙宴罷
淋漓襟
袖尚樸
糊

〈潑墨仙人〉

宋　梁楷

冊頁　紙本　水墨
縱 48.7 公分　橫 27.7 公分

梁楷（活動於 13 世紀前期，祖籍山東東平，寓居浙江杭州），嘉泰年間（西元 1201～1204 年）任畫院待詔，蒙賜金帶，不受，掛帶而去。喜好飲酒，酒後的行為不拘禮法，號稱「梁瘋子」。

本幅畫一瞇笑的仙人，坦胸露腹，爛醉如泥，步履蹣跚。以粗曠的筆勢刷出，僅在頭部的外形、五官、胸線以細筆勾勒。這種水墨酣暢淋漓的趣味，迥異於歷代以線條為主的描繪方法。此圖將筆墨精簡至極，充分代表了南宋繪畫發展到以意寫形的理想。

宋代的減筆畫起於何人已無從考，但梁楷無疑是最重要的倡導者之一。後人仿效這類減筆畫者甚眾，對日本禪畫影響更是深遠。

元代文人畫的詩書畫交響曲

元代（西元 1271～1368 年）是中國繪畫史上一個很特殊的時期，在遊牧文化與中原文化的交會之下，形成多元化的藝術氛圍。

雖然元代並沒有設置畫院，只有少數直接任職於宮廷的專業畫家，但元代皇室對於書畫藝術的支持仍是不遺餘力。元文宗（西元 1304～1332 年）時期就曾經建立奎章閣，對內府所藏書畫進行鑒別整理。

元代文人畫的興起則是來自於文人對於國家社會的不滿及疏離，他們將這份情緒展現在書畫作品上，因此元代的文人畫常帶有一

種清淡冷寂之感。元代文人畫家大都是士大夫或是在野的文人隱士，甚至是僧道畫家，他們追隨趙孟頫強調復古的理念，重視以書法用筆入畫，和詩、書、畫的三結合。在題材上，元代文人畫以山水畫為中心，枯木、竹石、梅蘭等題材也大量出現。在風格上，承繼五代董源巨然山水傳統，直接或間接地都受到趙孟頫的影響。元初代表人物有錢選、趙孟頫，力求在傳統中創新；中晚期則有黃公望、吳鎮、倪瓚、王蒙四大家。

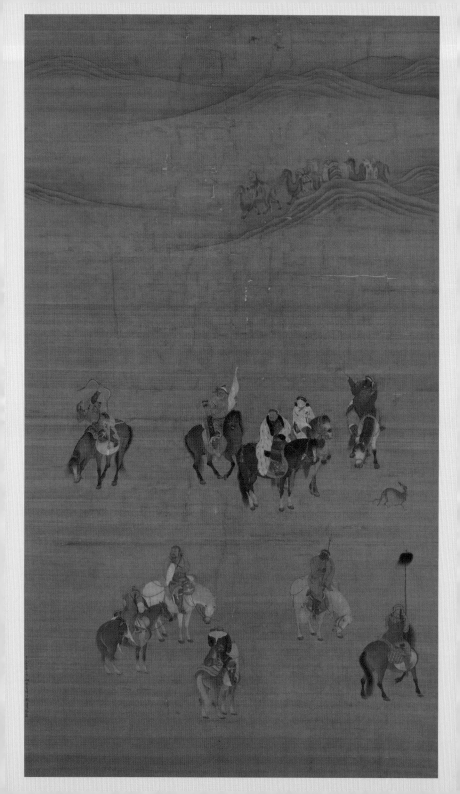

〈畫元世祖出獵圖〉

元　劉貫道

軸　絹本　設色
縱 182.9 公分　橫 104.1 公分

劉貫道（約活動於 13 世紀後半期，河北定縣人），字仲賢。據載他兼善道釋、人物、山水、花竹、鳥獸，亦能集合諸家之長。至元十六年（西元 1279 年）因畫裕宗像符合聖意，獲頒「御衣局使」之職。

此畫為帝王生活的實錄，描繪元世祖（西元 1215～1294 年）行獵的場景。遠景描繪北方沙漠地帶的一片黃沙丘地，沙丘後方則有一列駱駝馱隊。近景行獵隊伍共有人騎十名，有的張弓射箭、有的手架獵鷹、有的繩牽獵豹。

全幅的重心是騎著黑馬、外穿白色裘衣，內著金雲龍紋朱袍的元世祖，與世祖並駕、衣著華麗的婦人，或為皇后。他們側身轉頭看向畫面左方正仰身挽弓射箭的少年，其餘眾人的目光也被這一舉動吸引，或轉身、或抬頭關注著少年，扣人心弦的緊張時刻與廣大沙漠的寧靜形成強烈對比。

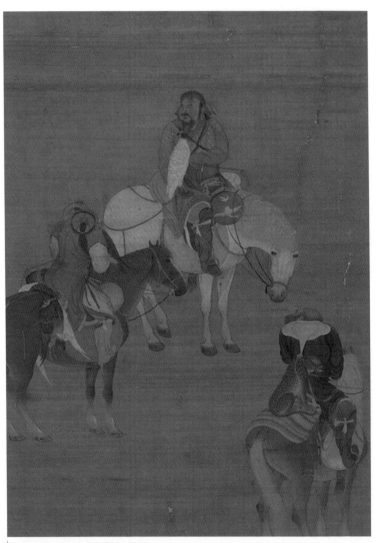

元 劉貫道〈畫元世祖出獵圖〉局部

■ 畫中有話

畫中人物衣著、馬騎裝備的描繪皆十分細膩精緻,線條平整流暢,設色濃重華美。其中元世祖的容貌,與故宮所藏〈元世祖半身像〉相似,足證此圖的寫實性。

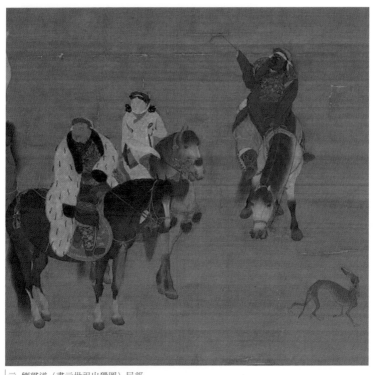

元　劉貫道〈畫元世祖出獵圖〉局部

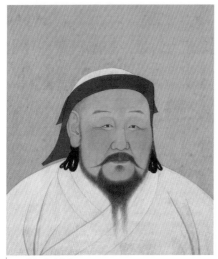

〈元世祖半身像〉

〈鵲華秋色〉

元　趙孟頫

卷　紙本　設色
縱 28.4 公分　橫 93.2 公分

趙孟頫（西元 1254～1322 年，浙江湖州人），字子昂，號松雪
道人，本是南宋皇室後代，入元後北上大都任官，而有機會遊歷
北方各地。此短卷是元貞元年（西元 1295 年），趙孟頫為其友
人周密所作。周密祖籍山東濟南，但他終生住在南方，從沒機會
回到祖籍地。趙孟頫在北方任職時，曾見過山東濟南的山水風光，
因而為周密描繪當地的地貌景色，以贈這位友人。

本卷構圖簡潔，在一廣闊的水澤坡岸間，右側為尖聳的華不注山，
左側是渾圓的鵲山。前景中央的矮樹及平緩細長的坡岸，與董源
的山水母題十分接近。兩座山峰以深藍色為主，與前方坡岸和樹
葉的各種青色，形成同色系、不同層次的變化。斜坡、近水處、
房舍屋頂及樹幹則以赭色、黃色等暖色系染成，兩種色系形成完
美的互補，呈現一幅生意盎然的山水景色。

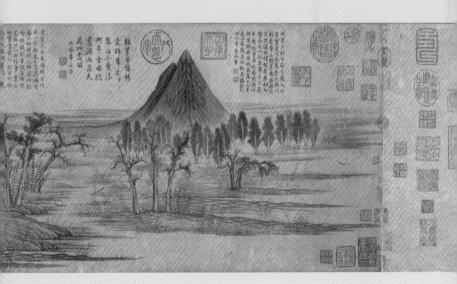

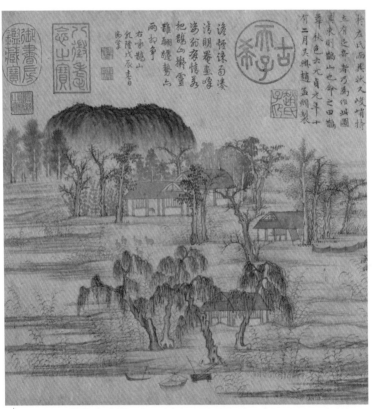

元　趙孟頫〈鵲華秋色〉局部

畫中有話

畫中的林木、房舍、人物及羊群採正面性層層排列,造型古拙,透露畫家想要仿古的企圖。但畫家也不是一味的仿古,而是以一種新的筆墨與設色,使得畫面更具生趣。趙孟頫藉復古跳脫當代,給予古代繪畫嶄新的詮釋,在中國藝術史上深具影響力。

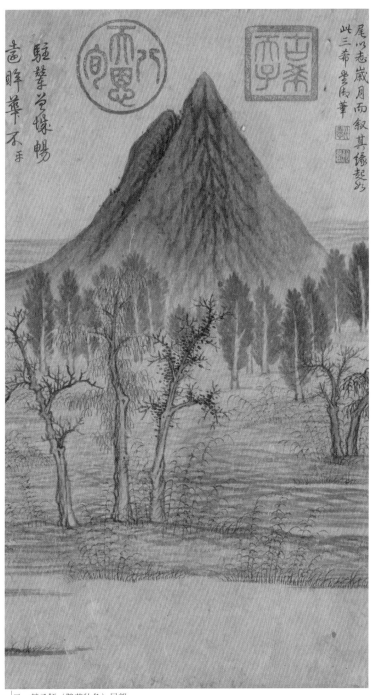

元　趙孟頫〈鵲華秋色〉局部

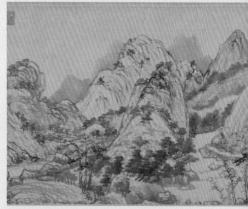

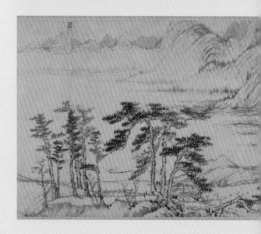

〈富春山居圖〉
（無用師卷）

元　黃公望

卷　紙本　水墨

縱 33 公分　橫 636.9 公分

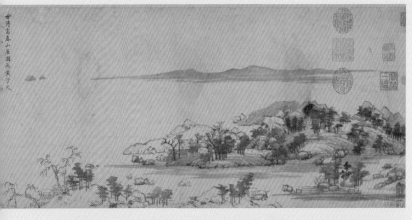

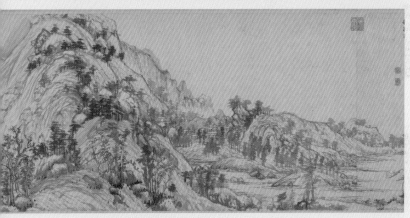

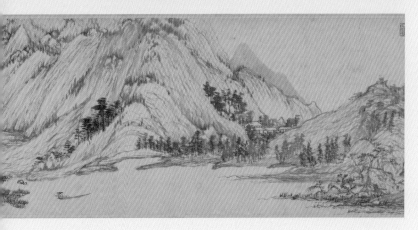

元　黃公望〈富春山居圖〉（無用師卷）

101

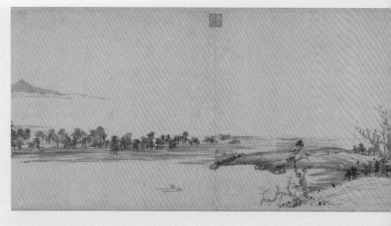

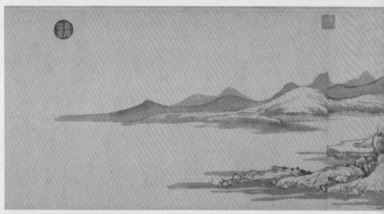

黃公望（西元1269～1354年，浙江常熟人），字子久，號一峰，又號大癡道人。山水以董源巨然為宗，深受趙孟頫影響，又取法自然，重視筆墨、構圖的多樣變化，為元四大家之冠。

此卷描寫浙江富春江一帶的山川景色，黃公望於至正七年（1347年）起草，得暇即畫數筆，直到至正十年（1350年）題識時尚未完成。

本卷歷時多年才完成，也因此全卷筆墨時而瀟灑、時而沉靜，皴法及暈染方式也略有不同，可知黃公望在創作此卷的過程中，藉著筆墨的多樣性，以表現時間、萬物和心境的變化。此外，本卷

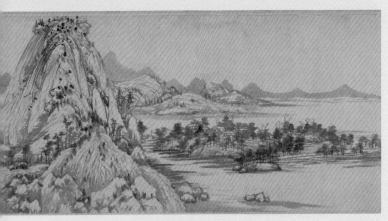

的構圖也相當具有層次感，山巒、屋舍、林木、人物時而在前、時而在後，遠近交錯，視覺效果豐富，渾厚華滋的美感，正是此作成為經典的原因。

畫中有話

〈富春山居圖〉的流傳故事極為精彩，清收藏家吳洪裕以此卷火殉，幸經家人搶救，此後〈富春山居圖〉分成大小兩段各自流離。較長的一段納入清宮收藏，為今日故宮所藏「無用師卷」；卷首的一小段〈剩山圖〉則流落民間，後入藏浙江省博物館。

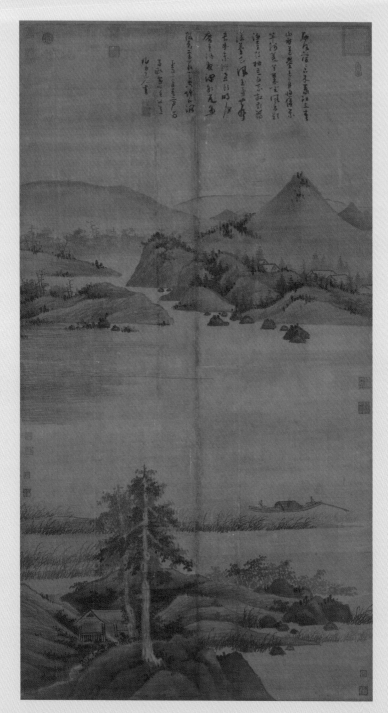

〈漁父圖〉

元　吳鎮

軸　絹本　水墨
縱 176.1 公分　橫 95.6 公分

吳鎮（西元 1280～1354 年，浙江嘉興人），字仲圭，號梅花道人，
元四大家之一。博學多識，詩書畫無一不能，但一生不求功名，
隱居自適。山水學五代董源、巨然，墨竹學宋代文同，又能從中
獨創新意，展現自己的風格。

此圖一派江南水澤風光，近岸畫江畔土坡，兩棵大樹高聳臨風，
樹下有一茅棚。畫面中央一寧靜清澈的遼闊江面，隔開相對的兩
岸。對岸則是遠山重重，數間房舍隱於林間。這種構圖盛行於元
代，謂之「一河兩岸」。畫面的焦點是在河上的一葉扁舟，沉靜
地漂浮著，彷彿完全與世隔絕。

元　吳鎮〈漁父圖〉局部

在此作中，山巒、林木、房舍等物象採正面疊架式的構圖，矮丘坡地以披麻皴繪成，這些特色沿襲了董源的畫法。但吳鎮更善用老（禿）筆濕墨，創作出濕氣迷濛的畫面。

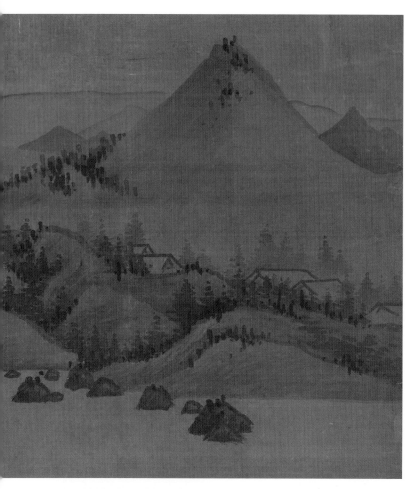

披麻皴：

使用毛筆中鋒，由上而下分別向左右兩邊畫出弧狀的線條，線條有時平行，有時相疊交錯，宛如糾結的麻繩，適合表現江南濕潤鬆軟的山石質地。線條長者稱「長披麻皴」，短者稱「短披麻皴」。

〈容膝齋圖〉

元　倪瓚

軸　紙本　水墨
縱 74.8 公分　橫 35.6 公分

倪瓚（西元 1301 ～ 1374 年，江蘇無錫人），字元鎮，號雲林、迂翁。家境原本富裕，然因元末環境動盪，故變賣家產，隱居太湖流域一帶。擅長山水，為元四大家之一。

此幅成於洪武五年（西元 1372 年），兩年後再補詩贈潘仁仲醫師。仁仲醫師和倪瓚同為江蘇無錫人，「容膝齋」為仁仲醫師的齋室。此圖雖說是描繪容膝齋，但其實也是畫家懷念故鄉之作。

倪瓚以潔癖聞名，在他的畫中似乎也可發現這種簡潔特質。本幅描寫「一河兩岸」的景色，近景有疏林空亭，畫面中間為一隔開兩岸的江面，對岸遠景則是坡度逐漸升高、略呈方折狀的山巒。構圖單純，筆墨淡雅，多用乾筆淡墨作橫向的折帶皴及點苔，使得畫面更為素淨疏曠。呈現一種淡薄一切、寂靜空茫的氛圍，是倪瓚遠離塵囂、政治的心境寫照。

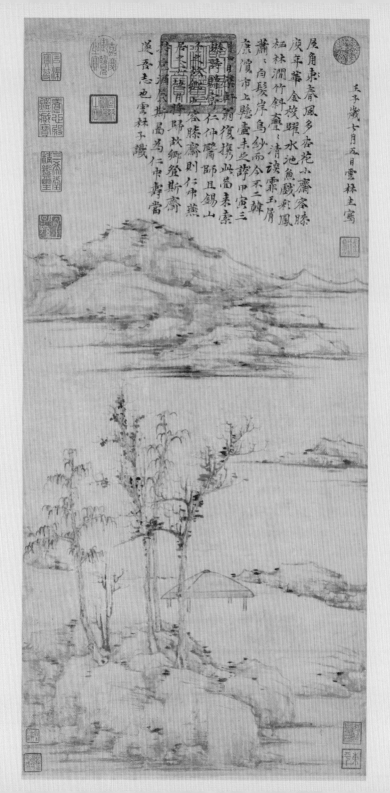

屋角春風多杏花小齋容膝
庚年華金梭躍水池魚戲彩鳳
梧林澗竹斜暈清談霏玉屑
蕭森角髮岸鳥紗而今不二韓
康澗市上懸盧未之誇甲寅三
月復攜此圖素索
珍時臨斸仁仲醫師且錫山
如此人家則余之所樂而為容
膝齋則仁仲燕
居之所雨斯為仁仲壽當
媛吾志也雲林子識

壬子歲七月五日雲林生寫

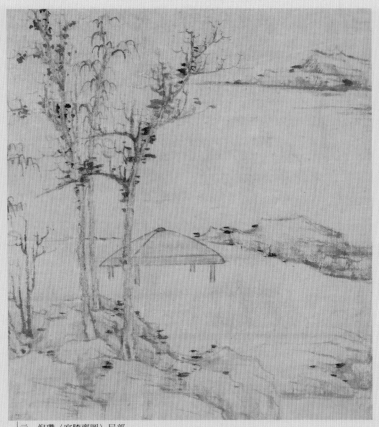

元　倪瓚〈容膝齋圖〉局部

倪瓚畫中不僅呈現杳無人跡的景象，又以「空亭」為其畫重要的標記，越有一種無比蕭瑟清冷之感。若與不畫「空亭」的畫面比較，就可知善用「空亭」的意象，彰顯空寂的情境是最為高明的手法。

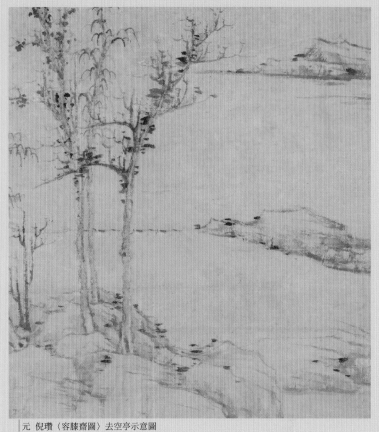

元 倪瓚〈容膝齋圖〉

元 倪瓚〈容膝齋圖〉去空亭示意圖

折帶皴：

先以中鋒橫向畫出，接著再以側筆縱向
直下，狀似折疊的帶子，適合表現山石
方折、平行層疊的景致。

〈具區林屋〉

元　王蒙

軸　紙本　設色
縱 68.7 公分　橫 42.5 公分

王蒙（西元 1308～1385 年，浙江湖州人），字叔明，號黃鶴山樵，趙孟頫外孫。明初因胡惟庸案受到牽連，死於獄中。畫風以王維、董源、巨然為宗，但別具一格，為元四大家之一。

「具區」是古時太湖的舊稱，本圖描繪的即為太湖一帶的景色。畫家以洞壑、山石、林木及房舍填滿了整個畫面，全作的構圖幾乎密不通風，僅在左下角以一潭清水與之形成虛實對比，令人質疑此畫是否曾被裁切。但畫幅右側有「具區林屋」，其下有「叔明為日章畫」題款，又似為完整的畫幅，這與元代其他大家，黃公望、吳鎮、倪瓚喜愛留白或製造虛實空間的特性完全不同。在中國傳統繪畫作品中，也是極為罕見的構圖。

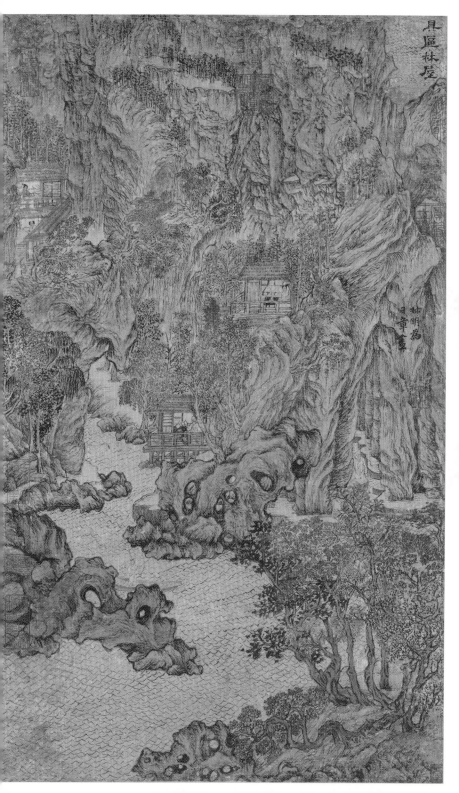

具區林屋

林明臥
日章畫

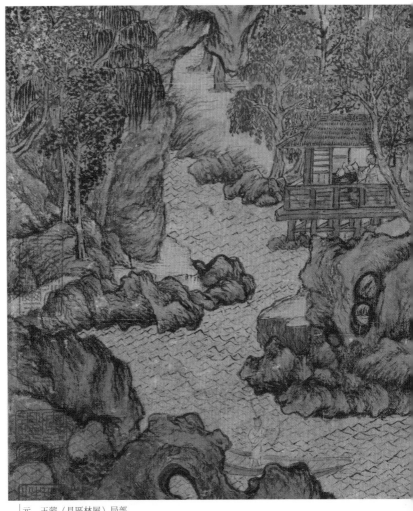

元 王蒙〈具區林屋〉局部

畫中有話

除了構圖以外，本件作品筆墨的部分也相當豐富多變。山石部分多用牛
毛皴乾筆皴擦，營造山石扭曲鼓動的形象，充分表現太湖一帶山石特有
的質感。樹幹以長披麻皴畫成，枝葉部分用赭石、藤黃、朱砂和朱磦等
顏料染上，又加以繁密的苔點，使得全作顏色豐富、充滿秋天蒼茫渾厚
之氣。

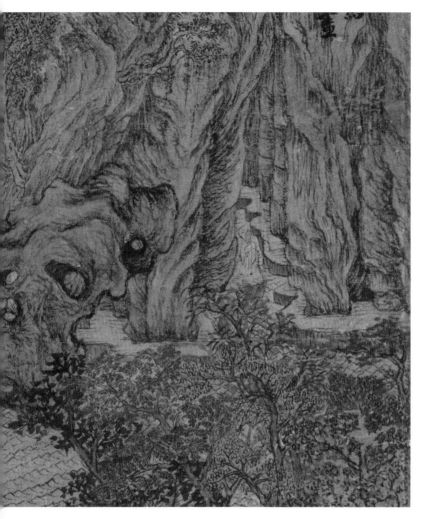

牛毛皴：

由披麻皴演變而來，以中鋒畫出繁密細瑣的
短線條，如同柔密的牛毛層疊交織，適合表
現山川草木蒼茂密的景致。

明代繪畫的雄健與儒雅

在明代（西元 1368～1644 年）的畫史上，先後有「浙派」與「吳派」，分別以「雄健」與「儒雅」兩種截然不同的審美情趣，在歷史的輪迴中相互交替。

明初「浙派」以浙江地區為中心，涵蓋鄰近福建、廣東以及其他省份的畫家，他們主要的風格是將源自南宋宮廷畫院由馬遠、夏珪兩位畫家所建立的繪畫傳統，加以重新詮釋，「浙派」在馬夏的構圖方式與筆法上，將原本抒情優雅的南宋馬夏繪畫傳統，轉變為雄健剛強的風格。

「浙派」末流的肆意張狂，終究被詆為「狂態邪學」，而為蘇州

地區所保存的元代文人畫傳統所取代。「吳派」代表人物沈周、
文徵明，開啟明代中期畫壇的輝煌成就，將中國文人畫推向了另
一座高峰。而沈、文又與唐寅、仇英在畫史上並稱「明四家」。
雖同為「明四家」，唐寅、仇英的畫風實有異於文氏一系，但也
豐富拓寬了吳派的美學理念。

「吳派」的影響深遠，從之者甚眾，風行百年。但在十七世紀的
晚明畫壇，「吳派」日漸衰微，取而代之的是董其昌所領導的「松
江畫派」。董其昌的藝術理念，很快地便成為往後明清畫壇奉行
的信念。

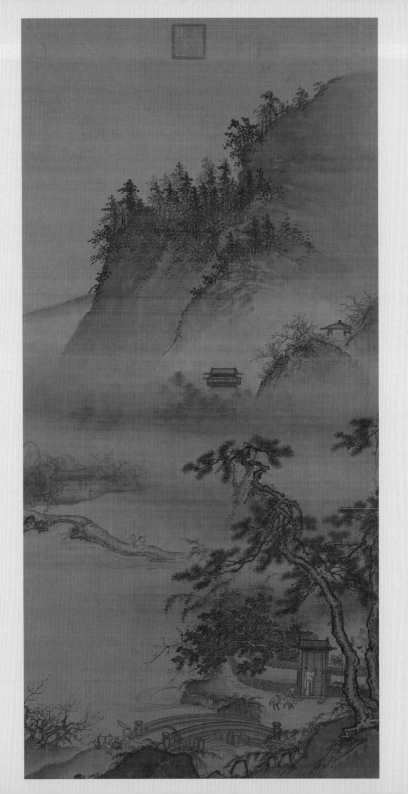

〈春遊晚歸〉

明　戴進

軸　絹本　設色

縱 167.9 公分　橫 83.1 公分

戴進（西元 1388 ～ 1462 年，浙江錢塘人）字文進，號靜庵，又
號玉泉山人。畫風承襲南宋馬夏與元朝李郭派傳統，樹立明代浙
派山水的風格。一如許多浙派畫家，生平都缺乏文獻記載。他們
既不像文人有文集傳世，畫上也沒有題識，可為他們的畫作註解，
甚至連名款都沒有，卻為明初畫史寫出精彩的一頁。

此軸觀看的重點在於畫作右下方的庭院前，有一士人敲門，院中
僕役提燈來應，點出春遊主人「晚歸」的詩意。全幅多取法南宋
馬遠、夏珪的風格，以開闊迷濛的空間，營造虛實相應的效果。
但筆墨又更為豐富，例如更為強烈的墨色對比，筆觸也更加的外
放。而佔據畫幅約半的主山，更顯示雄健剛強的審美情趣，正隨
著浙派的發展日益擴張。

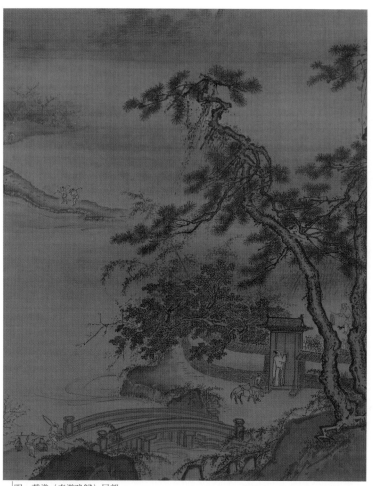

明　戴進〈春遊晚歸〉局部

明 戴進〈春遊晚歸〉局部

畫中有話

畫中主題在於春遊主人「晚歸」的詩意,不過值得玩味的是中景田野小徑上,描繪了兩個農人扛著鋤頭回家,遠處農舍的空地上,一名農婦正在餵食家禽。春天對農夫來說,那有什麼閒情雅緻春遊,把握機會耕耘才更重要呢!為庶民寫心聲是浙派的特色之一。

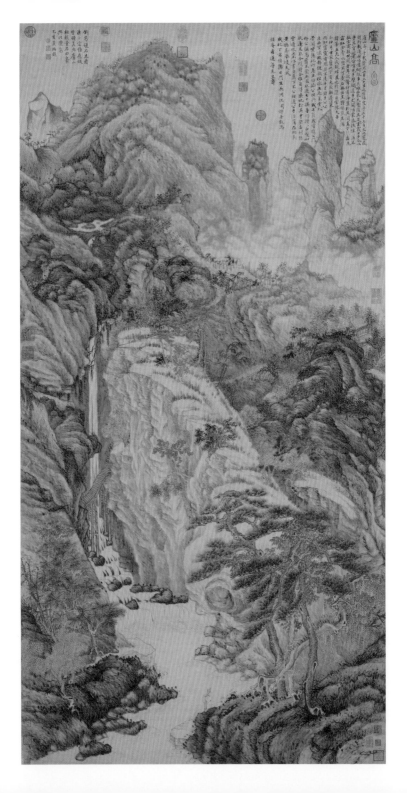

〈廬山高〉

明　沈周

軸　紙本　設色
縱 193.8 公分　橫 98.1 公分

沈周（西元 1427 ～ 1509 年，江蘇蘇州人），字啟南，號石田，又號白石翁，他終身不應科舉，致力於詩文書畫的創作，是吳派的開創者。書法學黃庭堅，繪事初承家學和鄉里先賢。有說沈周中年以黃公望為宗，晚年醉心吳鎮，事實上他的發展軌跡並不是絕對遵循此序，而是於廣收博取元四大家中自拓新意。

此圖是沈周為賀其師陳寬七十歲生日的祝壽圖，并有長篇詩文祝賀詞。宛如現代人在生日卡上，寫下祝賀語。據說他四十歲前多畫小幅，後拓為大幅，此精心繪製的巨大賀卡，即為四十一歲時所作。詩云「瀑流淙淙瀉不極。雷霆殷地聞者耳欲聾」、「雲霞日夕吞吐乎其胸」都可對應畫面所見清泉飛流直下、溪流湍急，雲霧浮動。未曾到過廬山的沈周僅憑想像，就可把老師的家鄉江西的名勝，畫得如此詩畫合一，又寓意深遠。

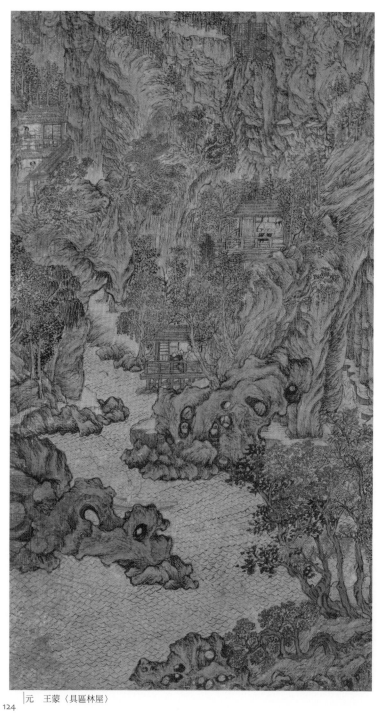

元　王蒙〈具區林屋〉

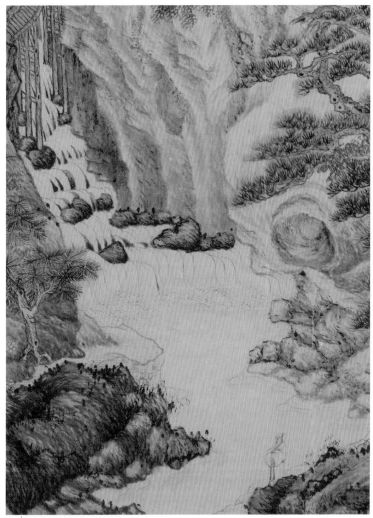

明　沈周〈廬山高〉局部

■ 畫中有話

此幅與本書前面所述介〈具區林屋〉的構圖相近，畫幅下段三分之二的
部分，都被糾結扭曲的山石填滿，充塞的畫面只留下湖水可透氣。〈具
區林屋〉畫中的骷髏石也出現在〈廬山高〉中。在風格上取法王蒙之處，
還可見於細密的牛毛皴，崇山峻嶺，層層堆疊所營造出來擁動的山勢，
正如其上的題詩所言「迴崖沓嶂鬼手擘」，似有神力向上推擎。

〈陶穀贈詞圖〉

明　唐寅

軸　絹本　設色

縱 168.8 公分　橫 102.1 公分

唐寅（西元 1470 ～ 1524 年，江蘇蘇州人）字伯虎，號六如居士。這位風流才子因有許多戲劇的渲染，可說是中國藝術史上最為家喻戶曉的畫家。雖然某些附會的故事未必屬實，但故宮藏有一幅〈西洲話舊圖〉，其上題跋確是唐寅一生的最佳寫照：「醉舞狂歌五十年。花中行樂月中眠。漫勞海內傳名字。誰信腰間沒酒錢。」

北宋初陶穀（西元 903 ～ 970 年），出使南唐，態度傲慢，南唐官員憤而派宮妓秦蒻蘭扮作驛吏之女誘之，陶穀邪念萌動，並以詞相贈。隔日陶穀於後主款宴中，仍擺出不可一世的姿態，後主遂令蒻蘭出來勸酒唱歌，歌詞即是陶穀所贈，頓時陶穀狼狽至極，此圖便是在描寫贈詞時的場面。

這幅畫以驛舍的花園為場景，周圍的高木奇石、枝葉掩映，圍成一平行四邊形的構圖，十分大膽而新穎。

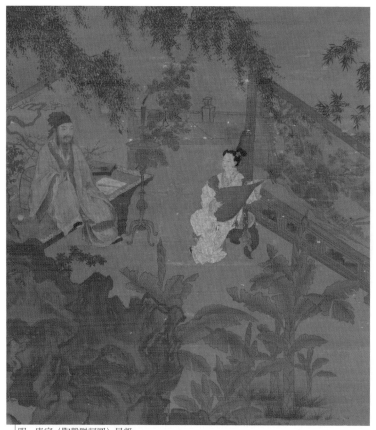

明　唐寅〈陶穀贈詞圖〉局部

此畫的人物、樹木、芭蕉，畫法與杜菫（約活動於西元 1465~1505 年）極為相似。杜菫繼承了南宋工筆人物畫的細緻華麗，他的作品對明代中後期的人物畫影響甚深，唐寅後期的人物畫風，如此件作品，便明顯受到杜菫的影響。

除了南宋院體精緻的畫法，唐寅也擅長展現元代文人畫淡雅的筆墨，更將兩者融合，形成自家面貌。

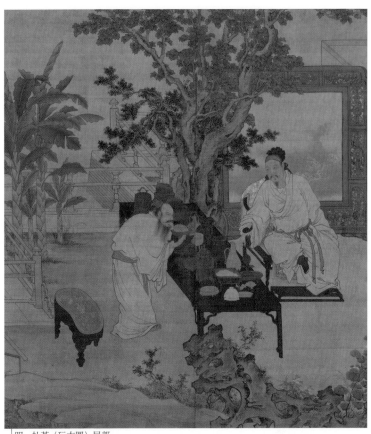

明　杜堇〈玩古圖〉局部

〈江南春〉

明 文徵明

軸 紙本 設色

縱 106 公分 橫 30 公分

文徵明（西元 1470 ～ 1559 年，江蘇蘇州人），初名壁，字徵明，後以字行，亦字徵仲，號停雲生、衡山居士。異於其師沈周終身不應試，文徵明一生九試皆不中，直至五十四歲始以歲貢到北京，任翰林院待詔。但僅短短三年，即辭去不盡如意的官場生涯，專心致力藝事。其詩文書畫造詣皆深，學生子侄輩承其衣缽者眾，主盟吳派越五十年，為明四大家之一。

文徵明對倪瓚的「江南春詞」頗感興趣，流傳下來的書畫作品即有數件。此幅中不僅有追和雲林先生詞二首，畫中所繪平遠湖山，綠樹高聳，也是在倪瓚「一河兩岸」的構圖上加以變化。然而，所增添高士乘舟橫過，中景臨水人家的圖像，是一派江南太湖景色的描寫，一掃倪瓚畫中蕭疏清冷的格調，是文徵明自己的風格。

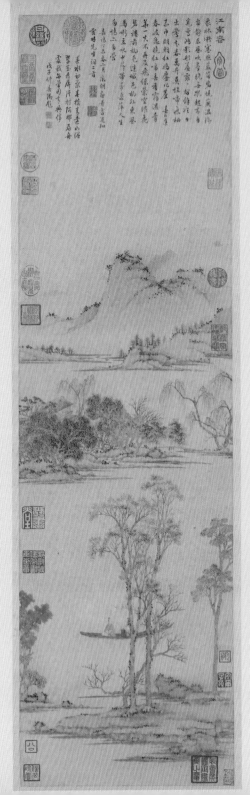

明　文徵明〈江南春〉

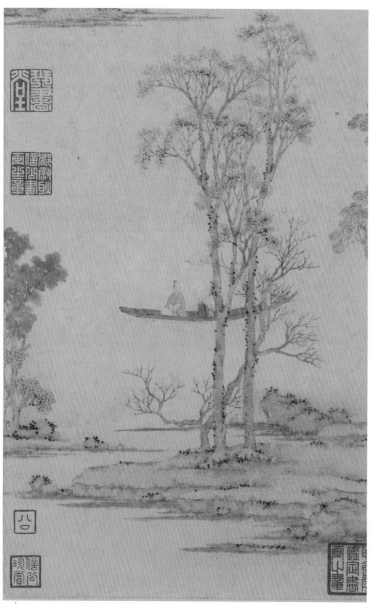

明 文徵明〈江南春〉局部

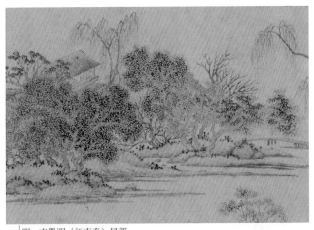

明　文徵明〈江南春〉局部

元　趙孟頫〈鵲華秋色〉局部

畫中有話

文徵明除取法沈周，遠承元四家外，也開創「青綠山水」的新格局。唐代盛行的「青綠山水」以石青、石綠為主，由於顏料的不透明性，使墨線失去應有的表現力，因而文人捨棄青綠而去探尋墨筆或淺絳。元初趙孟頫在重新詮釋「青綠山水」上，即下過很大功夫。文徵明一生最景仰的古代書畫家就是趙孟頫，他所追求的便是趙孟頫畫中的「古意」。

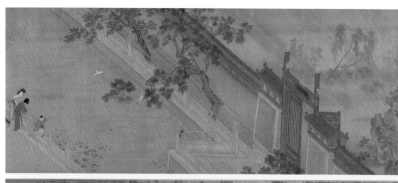

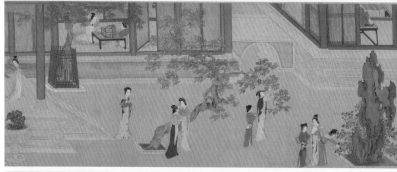

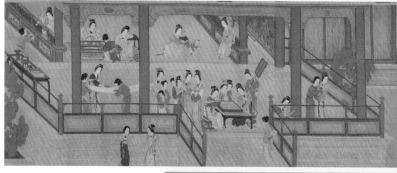

明　仇英〈漢宮春曉〉

〈漢宮春曉〉

明　仇英

卷　絹本　設色
縱 30.6 公分　橫 574.1 公分

仇英（約西元 1494 ～ 1552 年，江蘇太倉人），字實父，號十洲。少時嘗為漆工，後學畫於周臣（約西元 1460 ～ 1535 年），又與蘇州文人往來。並先後受聘於幾位收藏家中作畫，既能從古畫中吸取養分，又有自己一番面貌，山水、人物、樓台界畫皆精。前面所介紹其他的明四大家多是文人兼畫家，唯有仇英是職業畫家，他不擅詩文，畫中幾乎不題詩句。在士大夫眼中，他是一位畫工，因而畫史的記載甚為寂寥。儘管如此，當今我們從件件精彩畫作，仍感受到巨匠的異彩迸發。

本幅以春日晨曦中的漢代宮廷為題，描繪宮中嬪妃生活。通幅構景繁複，用筆清勁而賦色妍雅，林木奇石與華麗的宮闕穿插掩映，鋪陳出宛如仙境般的瑰麗景象。除卻美女群像之外，復融入琴棋書畫、鑑古、蒔花等休閒活動。

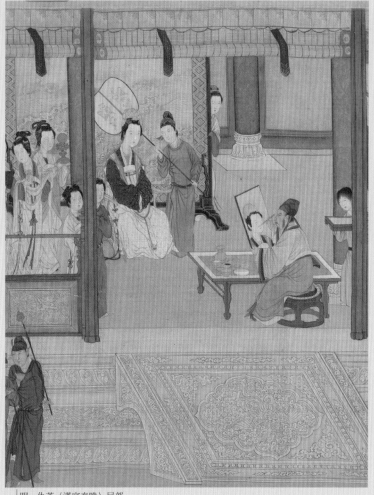

明　仇英〈漢宮春曉〉局部

畫中有話

此幅描繪有畫師為仕女寫真的場景，令人聯想到毛延壽為王昭君寫真的
故事。據載漢元帝後宮佳麗甚多，不得一一召見，因此指派畫師毛延壽
為諸宮人畫像，再按圖召幸。諸宮人為了獲得皇帝寵愛，故而賄賂畫工，
只有王昭君不肯，畫工便將她醜化，使昭君入宮數年，皆無法見幸。爾
後漢朝與匈奴和親，漢元帝便按圖選了昭君出嫁。臨行前漢元帝召見，
見昭君美貌驚為天人，憤而將毛延壽等畫工處死。

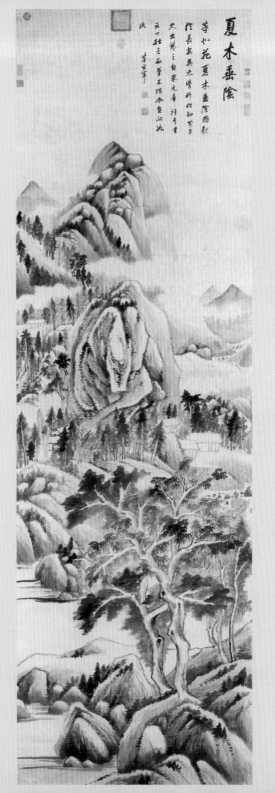

夏木垂陰

董北苑夏木垂陰圖為
作長夏吳夫祭所如知古
夫北寬之自米元章許李畫
云一种言而筆不隨余魯如此
此
董其昌

138

〈夏木垂陰圖〉

明　董其昌

軸　紙本　水墨
縱 321.9 公分　橫 102.3 公分

董其昌（西元 1555 ～ 1636 年，江蘇華亭人）字玄宰，號思白。
萬曆十七年（西元 1589 年）進士，官至禮部尚書。畫山水宗法
五代董源、巨然，並集宋元諸家之長，而成自家風貌。收藏甚豐
富，又精於賞鑑，以現代語彙來說，他是明代最重要的藝術評論
家，其「南北宗論」影響甚鉅。

此軸為董其昌中、晚年佳構，如此巨幅山水極少見。觀賞此畫，
首先映入眼簾的是黑白塊面對比強烈的主山，畫家追求畫面虛實
相生的趣味，不在表現立體，從某些層面來說，猶如現代的抽象
畫。同樣地，在樹、石形象的塑造上，也講究姿態組合的形式美，
不特別強調寫實。

董其昌《畫眼》：「古人運大軸，只三四大分合，所以成章。」
意為捨棄繁瑣細碎、掌握整體氣勢，以符合恢弘雄偉的勝概。從
這幅作品中，可以看到他理論與創作的密切結合。全幅山石樹木
上下相對，左右開闊，濃墨留白強烈對比。成功運用水墨濃淡乾
濕及點線技法。董氏由臨摹仿古入手，終至集其大成，塑造出諸
元素重組的「胸中丘壑」。

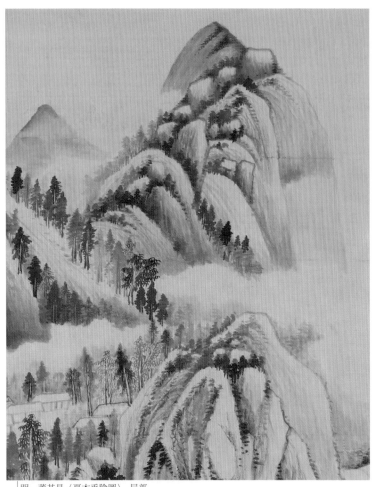

| 明　董其昌〈夏木垂陰圖〉　局部

畫中有話

畫上董其昌的自題，說明這件作品的靈感，乃源自在長安見過的一件五
代董源的〈夏木垂陰圖〉。此識語中亦提及黃公望雖然受董源的影響，
而青出於藍。從此文與圖都在在見證了董源、黃公望到董其昌之間一脈
相承的關係。

元　黃公望〈富春山居圖〉（無用師卷）局部

明　陳洪綬〈隱居十六觀〉噉句

〈隱居十六觀〉

明　陳洪綬

冊　紙本　淺設色
縱 21.4 公分　橫 29.8 公分

陳洪綬（1598～1652 年，浙江諸暨人），字章侯，號老蓮。明
亡後自稱悔遲，又曰勿遲。山水、花鳥、人物無不精妙，但人們
習慣上首先把他看作是一位傑出的人物畫家，把他的名字和明清
人物畫由中古向近代轉型的變革連繫在一起。

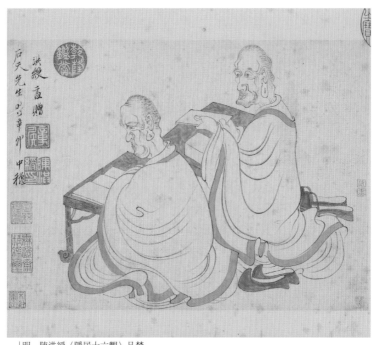

| 明　陳洪綬〈隱居十六觀〉品梵

此作設色淡雅，構圖精簡，人物皆以白描法畫成，線條圓轉流暢。畫中的人物頭大身短，不合比例，造型誇張奇特，表現出人物傲岸倔強的性格特徵。老蓮這種個性強烈又具拙趣的藝術風格，對後世的人物畫影響至為深遠，有以「變形主義」稱之。

這件作品為陳洪綬於五十四歲（西元 1651 年）時繪製，乃逝世前一年的作品，描寫隱士生活中的十六件事：「訪莊、釀桃、澆書、醒石、噴墨、味象、嗽句、杖菊、瀚硯、寒沽、問月、譜泉、囊幽、孤往、縹香、品梵。」其中或借古高人以點題，或為老蓮真實生活之經歷，借畫寫意，以寄幽情。老境之作，無論創意、構圖、設色，均有其特色。

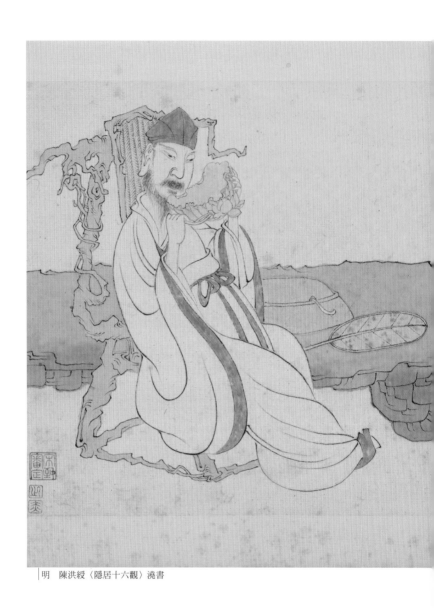

明　陳洪綬〈隱居十六觀〉澆書

│南宋－明　玉荷葉杯

▌畫中有話

「澆書」引用宋代詩人陸游之作「澆書滿挹浮蛆甕，攤飯橫眠夢蝶床，莫笑山翁見機晚，也勝朝市一生忙。」澆書為晨飲之意，攤飯為午休之意。故在此幅中，畫家描繪了一高士以荷葉狀的容器就口欲飲，身體微微向後斜躺在椅子上，展現詩句中悠閒自適、陶然忘機的氛圍。

清代繪畫的傳統與創新

清代（西元 1644～1911 年）的繪畫發展約略可分成三個時期，清代前期有兩種截然不同的藝術風格，一是承繼明末文人畫的傳統，將董其昌的理論奉為圭臬，以摹古為宗旨，代表畫家有王時敏、王鑑、王翬、王原祁、吳歷、惲壽平等人，有「清初六家」的美譽。二是以繪畫抒發情感的明代遺民畫家，以金陵八家、四僧、新安派為代表。

清代中期，揚州則是匯聚了一批個性鮮明、風格怪異的畫家，人稱「揚州八怪」。此外，在康熙、雍正、乾隆三代的經營下，宮廷繪畫達到鼎盛。其中以郎世寧、王致誠、艾啟蒙等供奉內廷的外國傳教士所帶來的影響，最值得關注。這些傳教士長期在宮廷

裡任職，參與各類藝術創作，也教導出不少宮廷畫家，為傳統中國畫注入西方元素。

清代晚期的繪畫發展，則是聚焦在貿易繁榮的通商口，以上海的「海派」與廣州的「嶺南畫派」為代表。他們的畫風各異，但都具有繼承傳統、開拓創新的精神，使得清代繪畫擁有更多元化的面貌。

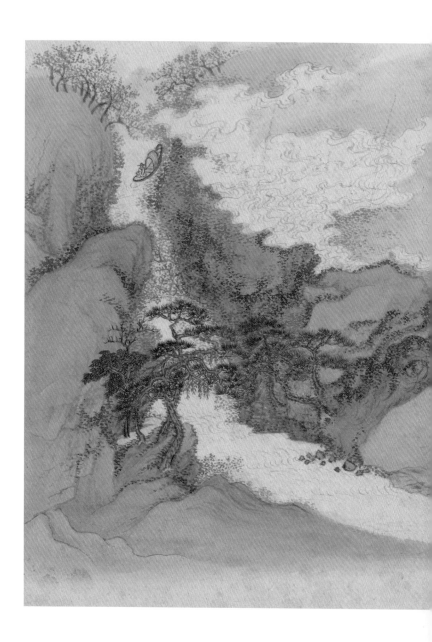

魯見鷗渡老人桃花漁艇圖設色全師趙伯駒偶在

房仲書齋背臨似與神合　烏目山中人王翬

〈仿趙孟頫山水〉

清　王翬

冊頁　紙本　設色
縱 28.5 公分　橫 43.1 公分

王翬（西元 1632～1717 年，江蘇常熟人），字石谷，號耕煙散人、烏目山人。曾奉詔主持製作〈康熙南巡圖〉，並由當時的皇太子胤礽賜書「山水清暉」四字，因此也有「清暉老人」之號。他是「清初六家」之一，也是「虞山派」的創始人。

這件作品是〈惲壽平王翬花卉山水合冊〉中的一開，在這套冊頁中的後半冊，王翬分別追仿了唐至宋元的古代名家。不僅充分展現出他對傳統繪畫的知識，更試圖從傳統中創新。在題識中，首先描述創作此畫的動機，乃緣於曾見過一幅元代趙孟頫的〈桃花漁艇圖〉，又說是取法於南宋趙伯駒的青綠山水。左實右虛的構圖，也讓人想起南宋的邊角式構圖。

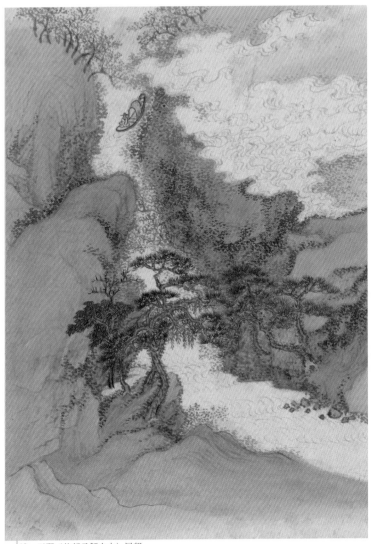

清　王翬〈仿趙孟頫山水〉局部

▍畫中有話

桃花夾岸的溪流，一艘漁舟自畫幅的左上順流而下正面迎來，構圖頗新穎。一幅小小畫頁，標誌著王翬和那個時代，曾在傳統與創新之間所做的努力。

牡丹家易近俗殆難下筆如近世工徒塗紅抹綠雖千花萬蕊總一形勢都無神明惟非宋徐熙父子趙昌王友之倫創意既新變態斯備其賦色極妍氣韻極厚蓋能不守陳規全師造化故稱傳神觀南田此本娟精沒骨淂其變態真可上追北宋諸賢不僅凌跨有明陳陸數子已也壬子十月既望劍門王犖書

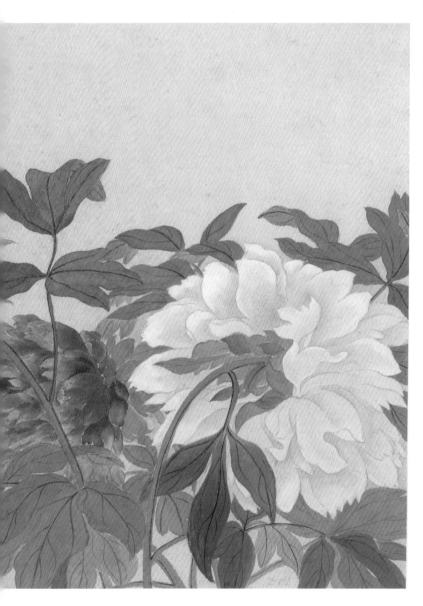

〈牡丹〉

清　惲壽平

冊頁　紙本　設色
縱 28.5 公分　橫 43.1 公分

惲壽平（西元 1633～1690，江蘇武進人），初名格，字壽平。「清初六家」之一，也是「常州派」的代表人物。惲壽平曾在見過王翬的山水畫後，自認無法勝過王翬，因而專心致力於花鳥畫研究。他追索宋代徐崇嗣的「沒骨花卉」，又能於傳統中增添新意，創立獨樹一格的畫風。

本幅作品以沒骨畫法描繪紅、白、紫色牡丹各一株，姿態各異，設色鮮艷，卻散發清新高雅之氣。傳統的沒骨畫法不以「墨線」勾勒輪廓，直接上色，講求寫意。惲壽平則是在追索徐崇嗣「沒骨花卉」的過程中，研究出以「色線」勾提輪廓的畫法，其獨到之處在於，既能保有沒骨花卉的傳神寫意，也能展現工筆畫的精緻細膩。

這三朵牡丹的畫法不盡相同，白牡丹先勾勒輪廓再多層疊染；紫牡丹先染色再勾提輪廓，並利用白粉產生「撞粉」效果；紅牡丹則是採用「點染同用」的獨門技法。

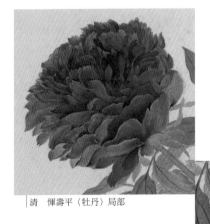

清　惲壽平〈牡丹〉局部

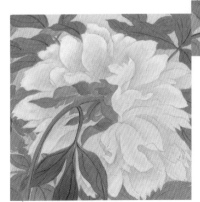

清　惲壽平〈牡丹〉局部

清　惲壽平〈牡丹〉局部

畫中有話

惲壽平與王翬兩人於康熙十一年（西元 1672 年）同遊宜興，合力完成〈惲
壽平王翬花卉山水合冊〉，此幅〈牡丹〉便是其中一開。畫上有王翬的
題句，稱許此作超越明代花鳥畫大師陳淳、陸治，更可媲美北宋諸家。
從王翬的題識和他在這套冊頁中的仿古作品，都可看出他的尊古意識，
顯示當時摹古風氣之盛。

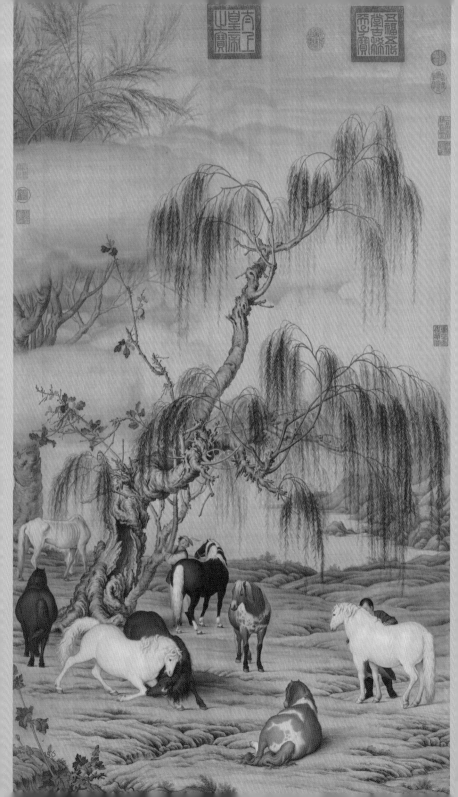

〈八駿圖〉

清　郎世寧

軸　絹本　設色
縱 139.3 公分　橫 80.2 公分

郎世寧（Giuseppe Castiglione，西元 1688 ～ 1766 年，義大利人），是耶穌會的傳教士。來華後，因為擅畫而長期在宮廷裡任職。他為皇帝繪製各種御容、紀實畫，主持庭園設計，並參與銅版畫的監製，也教導不少宮廷畫家西方的繪畫知識。

此幅所繪，不論是八駿的題材，或是樹下牧馬的情景，自古有之。此外，圖中肥馬數匹、一瘦馬夾雜其間，以突顯馬匹骨肉之間的對映，在中國傳統中也有例可循。雖然是採用中國畫的題材、場景及顏料，但郎世寧以西洋畫的技法描繪，更強調物件的立體感和空間感，例如馬匹、人物和柳樹上的光影表現，以及地上影子的描繪等，為中國傳統畫題增添新的西洋元素。

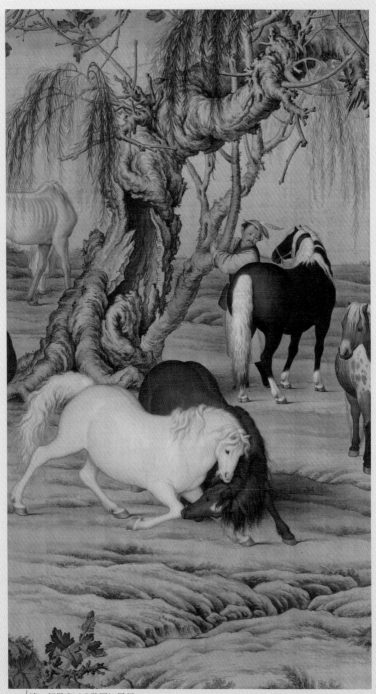

清　郎世寧〈八駿圖〉局部

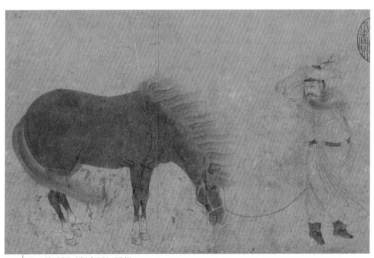

元　趙孟頫〈調良圖〉局部

畫中有話

郎世寧畫中的光影透視法和鮮豔的色彩，與傳統的線性藝術表現大相逕庭，以元趙孟頫的〈調良圖〉為例，通幅僅以白描筆法，描繪奚官迎風調馬。畫中不論馬的鬃尾、人的衣袖、鬢髮，都以線描意趣的表現為尚。

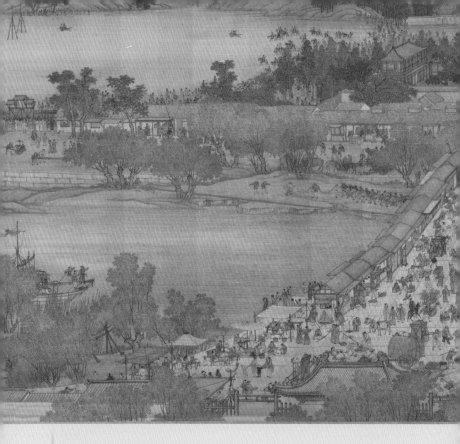

〈清明上河圖〉

清院本

卷　絹本　設色
縱 35.6 公分　橫 1152.8 公分

〈清明上河圖〉以其平實而生動的描寫，成為廣受民眾喜愛的畫
作之一。事實上，僅國立故宮博物院就藏有八種不同的版本，不
過還是以〈清院本〉最精彩。此長卷幅後有款題，說明是完成於
乾隆元年（西元 1736 年），事實上其製作始於雍正六年（西元
1728 年），耗時長達八、九年，由陳枚（約西元 1694～1745 年）、
孫祜、金昆、戴洪、程志道等五位宮廷畫家共同完成。

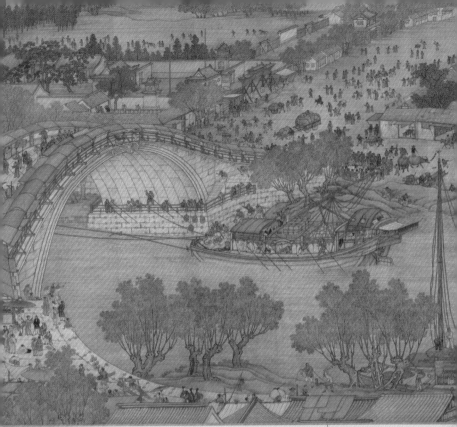

清院本〈清明上河圖〉局部

全卷可分為五大段落，卷首描寫寧靜的鄉野風光，第二段則是以
河道來往的船隻、虹橋兩旁的商店街、喧囂擁擠的市集，構成全
卷最標誌性的場景。

接下來的第三、四段描寫城門內外熙來攘往的景象以及河岸兩旁
百姓的生活。在這兩段中商店林立，還有各式的民俗技藝活動，
應有盡有，重現了清代的民間生活樣貌。

最後來到與熙攘的街道相比，顯得格外清幽靜謐的宮闕內，以煙
波浩淼、桃花夾岸的金明池，以及富麗堂皇的殿宇進入整個長卷
的尾聲。

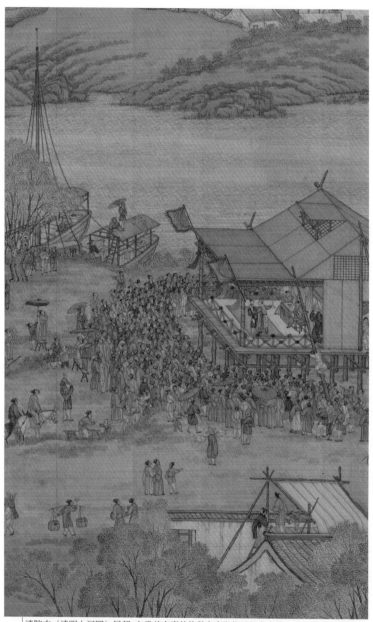

清院本〈清明上河圖〉局部　在卷首寺廟前的戲台旁聚集了相當多的人群，大家正聚精會神地看著台上演出的戲碼

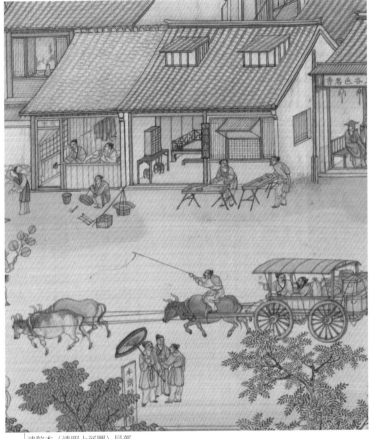

清院本〈清明上河圖〉局部

畫中有話

存世最早的〈清明上河圖〉，可追溯至北宋張擇端，這件作品目前藏於
北京的故宮博物院，描繪首都開封汴河兩岸的繁榮景象。後世的畫家亦
喜以此為題，但不一定完全仿照宋代古制，有時也會繪製當朝城市的風
光景物。

【後記】

〈江行初雪圖〉— 歷經宋元明清宮廷的收藏

王耀庭

中國古書畫中的款印是他種藝術所沒有的，歷代題跋、收傳印記，往往多得塞滿畫面。收藏家如明代晉王朱棡（西元 1358～1398 年）家族，項元汴（西元 1525～1590 年）、清代乾隆皇帝，都喜歡加鈐印記。款印加上歷代文獻記錄，衹要是正確而非偽造，就是一幅畫流傳的完整證明。

唐代以前的收藏，因年代久遠而少見；故宮博物院的收藏宋代以來，完整可考。最具代表性的為五代南唐趙幹〈江行初雪圖〉。這卷畫幅的開端「江行初雪畫院學生趙幹狀 ❶」，乃出自皇帝李煜（後主），說明此卷是當時畫院學生趙幹所畫。宋徽宗時代記錄皇室收藏的《宣和畫譜》記載趙幹「事偽主李煜，為畫院學生…今御府所藏九。」其一便為〈江行初雪圖〉。

靖康之難（西元 1127 年），北宋為金所滅，大部份收藏進了金朝宮廷。金章宗完顏璟（西元 1168～1208 年）仿傚宋徽宗收藏印的格式和書法，鈐蓋了七枚收藏印：「祕府 ❷」（葫蘆狀印）、「明昌 ❸」、「明

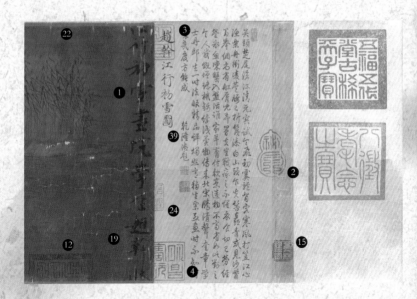

昌寶玩 ❹」、「明昌御覽 ❺」、「御府寶繪 ❻」、「內殿珍玩 ❼」、「群玉中祕 ❽」。元代奎章閣諸臣又將〈江行初雪圖〉呈進皇帝，元文宗（西元 1304～1332 年）加蓋「天曆之寶 ❿」，旁書「神品上 ⓫」的評第。手卷前方右下有「司印 ⓬」半印，這方印全文為「典禮紀察司印」，它是明初洪武年間掌管皇室收藏的「典禮紀察司」所蓋。他們將記錄皇

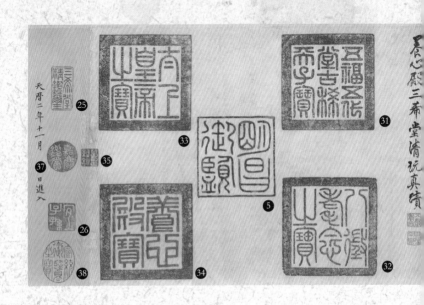

室收藏的帳簿與書畫作品並置，在兩者交界處鈐印，因此書畫幅上大部份只露「司印」二字或兼露「紀察」的左偏旁，另一半則留在文物帳簿上做為驗證，表示〈江行初雪圖〉曾經明代宮廷收藏。

明中葉以後，國庫空虛，嘉靖、隆慶、萬曆年間，將內府收藏作為發給官吏的薪金，即所謂「折俸」，有的還被太監偷盜，皇帝也經常將書畫頒賜給大臣。此卷一度為嚴嵩（西元 1480～1567 年）收藏。到了清初歷經梁清標（西元 1620～1691 年）、安岐（西元 1683～1745 或 1746 年）等人之手，此後回到清宮，成為乾隆皇帝的收藏。有趣的是，這一卷的前隔水，有乾隆皇帝的題詩及他仿傚金章宗的書體「趙幹江行初雪圖 ㊴」。這是因為乾隆厭惡嚴嵩，就把原來有嚴嵩收藏印的黃綾換掉，重新題上詩及品名。從黃綾上「祕府」、「明昌」、「明昌寶玩」這三方印大半是用朱筆描繪拼成，可以為證。

民國十四年，故宮博物院成立，接收的清宮藏品亦包含〈江行初雪圖〉。民國二十三年，當時的主管機關行政院令派教育部監點，凡經點查的作品都加蓋「教育部點驗之章」；且因為意會到不能在書畫本幅上蓋章，因此都蓋在本幅左邊裱綾下方。今日故宮源自中央博物院

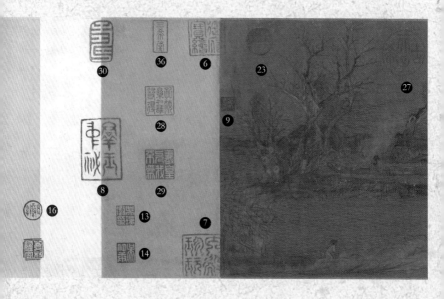

的藏品以及後來接受捐贈、收購的新增品，就無此印了。

文物來臺，又於民國四十年和民國七十八年各進行一次大清點，後一次並加蓋「中華民國七十九年度點驗之章」。

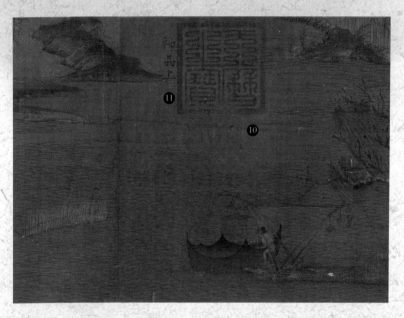

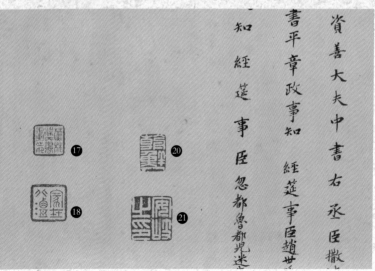

品味故宮 ‧ 繪畫之美

顧　　問　王耀庭
總 編 輯　林正儀
企劃統籌　傅惠慧
文字編撰　盧素芬
執行編輯　蘇玫瑄　陳美璇
校　　對　蘇玫瑄　陳美璇　洪麗君
美術設計　蒲穎廣告設計　吳俊輝
圖片提供　國立故宮博物院

發 行 人　林美珠
出版單位　香港商雅凱電腦語音有限公司台灣分公司
　　　　　Acoustiguide Asia Ltd., Taiwan Branch
地　　址　台北市松山區南京東路四段 143 號 10 樓
電　　話　+886-2-2713-5355
傳　　真　+886-2-2717-5403
網　　址　www.acoustiguide.com

印　　刷　日動藝術印刷有限公司
三版一刷　2020 年 1 月
ISBN　978-986-93403-9-7　（平裝）

國立故宮博物院授權監製